滾媽的創意手作
百寶箱

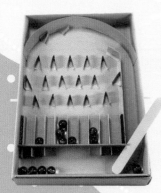

讓孩子永遠不無聊的
50個科學玩具、美感遊戲、
節慶小物全搜錄

潘憶玲 著

好評推薦

　　因為疫情的緣故，我們幾乎都宅在家，總是得想一些花樣來跟小孩玩。還好有滾媽的創意手作百寶箱，讓我不用煩惱要跟孩子玩什麼。而且像我這種手不巧的媽媽，材料簡單、步驟清楚易懂，輕鬆就能做出可愛又好看的手作，真是太開心了！不管是在家或者露營活動，都非常的適合喔！

<div align="right">—— 親子作家　小魚媽</div>

　　數位化時代，即時的娛樂讓我們漸漸遺失對手作的興趣。這本書集結了許多運用隨手可得的材料就能創作的趣味玩藝，並指導如何結合色彩與造型，設計成獨一無二的創意玩藝。家長和孩子一起動腦動手，除了知識學習、促進親子關係，更讓你重拾手作的樂趣與愉悅～

<div align="right">—— 百色美術主理人　厚片老師</div>

　　如果爸媽很重視親子陪伴，也喜歡陪孩子一起從玩中學習，強烈推薦本書給大家。滾媽的手作遊戲總是充滿童趣與創意，每次交流作品後，總是滿心期待她會如何展現巧思，從滾媽粉絲頁的高人氣，就可以看出這些遊戲不但吸引大人目光，更是引起孩子興趣啊！如果您遍尋不著手作資源陪伴孩子、晨光時間缺少題材，還是喜歡帶領手作進行遊戲，這本書絕對不容錯過。

<div align="right">—— 魅科坊科學原型工坊創辦人　許兆芳</div>

同樣身為母親，完全可以理解滾媽帶著滾妹一起玩手作遊戲的感受，也深知這些陪伴豐富了全職媽媽的親子時光！對滾媽的頻道不陌生，裡頭充滿了科普職人很重視的歡樂氛圍，尤其是每次觀看時都很想大喊：天啊，終於有人把科學手作變漂亮啦！相信這本書絕對是帶動更多母親或小女孩加入動手做行列的重要領航員！

—— 三沃創意有限公司暨小創客平台創辦人　許琳翊（星期天老師）

孩子還小時，我也是一個喜歡設計各式各樣手作活動的媽媽，如今孩子都已青春期，他們非常感謝我在他們小時候帶著他們進行各種好玩的創作與實作，因為他們深深感覺到那就是一個探索自己的起點。當他們面對108新課綱時都有很篤定的方向，一個主修電影、一個建築、另一個是動物研究，正因為我總是帶著他們實際操作，更喜歡蒐集破銅爛鐵、化腐朽為神奇。一次又一次的創作經歷，就是探索與開發自己的過程。

每個孩子天生就對操練自己的小手有著莫大的驅力，壓、擠、捏、揉、推、撐……各式各樣的動作，代表著他們正在活化自己的大腦，所以孩子絕對需要各種豐富有趣的手作活動來打通從「大腦延伸到手部」的通路，這一本書無疑是最佳武功祕笈。

—— 親子作家　彭菊仙

滾媽終於將多年作品集結付梓，色彩豔麗活潑是看到滾媽作品的第一印象，透過簡單的材料與專業的手作技法，大膽創作出充滿童趣與想像力的科學玩具，讓人眼睛一亮。滾媽的作品除了材料選擇與做法簡單的優點外，還加入了科學概念與親子互動的元素，正當世界各國積極推動STEAM教育之際，更是孩子與家長值得細細玩味與擁有的一本書。

—— FB粉絲團「阿魯米玩科學」版主、宜蘭縣岳明國小老師　盧俊良

自從大女兒滾妹出生後，「全職媽媽」就成了我的職業。在陪伴孩子的過程中，我喜歡自己製作簡單的教具，或是設計一些有趣的科學遊戲與美勞活動和孩子互動與學習，我很享受、也很珍惜每一次與她們一起玩科學遊戲與手作的過程，從發現問題，一起解決困難，一起完成一件事，那樣的經歷是開心且記憶深刻的。我相信，從「做中學」的她們能學到更多、獲得更多。

本身就愛動手做的我，從她們身上永遠都找得到源源不絕的手作靈感，有時這些靈感還會變成有趣好玩的媽媽牌玩具帶給她們驚喜，進而引發她們想動手做的興趣，這也是我一直努力絞盡腦汁設計親子手作的原動力。

很開心這次可以跟商周出版合作，將過去的作品集結成書和大家分享。謝謝編輯珮芳一路上的鼓勵與鞭策，也謝謝身邊神隊友一直以來的支持，更感謝我兩個可愛又貼心的女兒，給了我這麼多的靈感和動力，讓我有機會能和妳們一起同樂。

最後感謝一直支持「滾妹・這一家」的朋友們，這本書與你們一起分享。

兒童教育家蒙特梭利曾說過：「我聽見，但隨後就忘了；我看到，也就記得了；我做過，我就理解了。」所以「動手做」對孩子來說是多麼的重要。「動手做」除了訓練孩子的小肌肉發展、手眼協調外，還能培養他們的觀察力、思考力、組織力、解決問題的能力與創造力。透過實際動手操作的經驗，才是最有效的學習。

所以我喜歡帶著孩子利用生活中常見的物品，加上簡單的科學原理做成有趣又好玩的玩具。例如，紙杯與橡皮筋結合做出的「紙杯投石器」、「紙杯投籃機」等是運用橡皮筋的彈力；還有運用吸管與細繩之間的摩擦力的「紙杯爬升人」；運用簡單機械原理的「飛天小豬」；運用磁力的「歡樂足球場」，這些都是利用周遭常見的紙杯、色紙、橡皮筋、吸管、膠帶紙捲等材料就能完成的手作，從實作中學習簡單的科學知識，雖然有時在過程中會遇到問題、困難，甚至面臨打掉重練的窘境，然而這才是孩子從實作中所要經歷的「遇到問題」、「思考問題再設計」、「動手做」、「修正」，最後「解決問題」再「創造」。帶孩子一起認識科學，其實沒有那麼難！

除了好玩的科學玩具外，也帶著她們玩美感創作，透過顏料的堆疊認識色彩的變化；透過觀察將各種幾何紙板拼湊出五官；運用鋁箔紙與毛線做出簡單的平面雕塑。藉由生活中各種媒材的運用，美感教育從家裡就可做起。而遊戲是孩子生活不可或缺的部分，遊戲除了可以讓孩子獲得快樂外，也是

她們求知的工具，在玩的過程中遇到困難，會嘗試解決問題，並內化成自己的經驗。此外，也能促進孩子的語言發展和與人合作溝通的能力。所以書中也分享了一些居家小遊戲，讓爸爸媽媽和孩子可以一起同樂。

最後則是針對聖誕節、萬聖節以及農曆春節所做的手作小物，分享用簡單的材料和步驟來做出許多應景的小勞作，除了為家裡增添濃濃的節慶氣氛外，還可以當作小禮物分送給親友，可說是送禮自用兩相宜啊！

希望這本親子手作書能激起爸爸媽媽帶著孩子一起動手做的興趣。帶孩子動手做，所獲得的不只是最後獨一無二的作品，還有過程中孩子自發的學習、體驗與發現、實作的收穫，更重要的是能增加親子間的情感，關係更加緊密。所以，請跟著這本書，大手牽小手，一起輕鬆動手做吧！

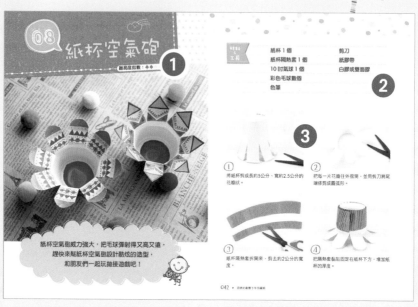

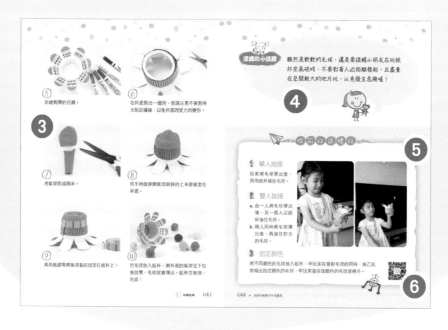

① **難易度指數：**

♠步驟簡單，孩子可自行完成。

♠♠步驟不難，稍微需要家長協助。

♠♠♠步驟稍多，需較穩定的剪裁技巧，或需家長協助。

♠♠♠♠步驟複雜，有較多的剪裁技巧，必要時請家長幫忙。

♠♠♠♠♠步驟複雜且難度高，需要家長引導協助。

② **材料 & 工具：**

所需準備的材料與工具清單。

③ **作法步驟：**

跟著詳細的步驟說明，一步一步慢慢完成獨一無二的作品。

④ **滾媽的小提醒：**

說明製作過程中可能會面臨的問題、需要注意的事項與一些小技巧，讓小讀者更容易完成作品。

⑤ **你可以這樣玩：**

說明作品的玩法與相關的延伸遊戲或應用。

⑥ **QR Code：**

可用手機或平板掃描後觀看教學影片。

目錄

PART **1** 科·學·玩·具

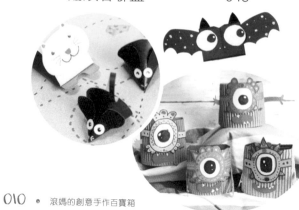

PART 2 美·感·遊·戲

PART 3 節·慶·小·物

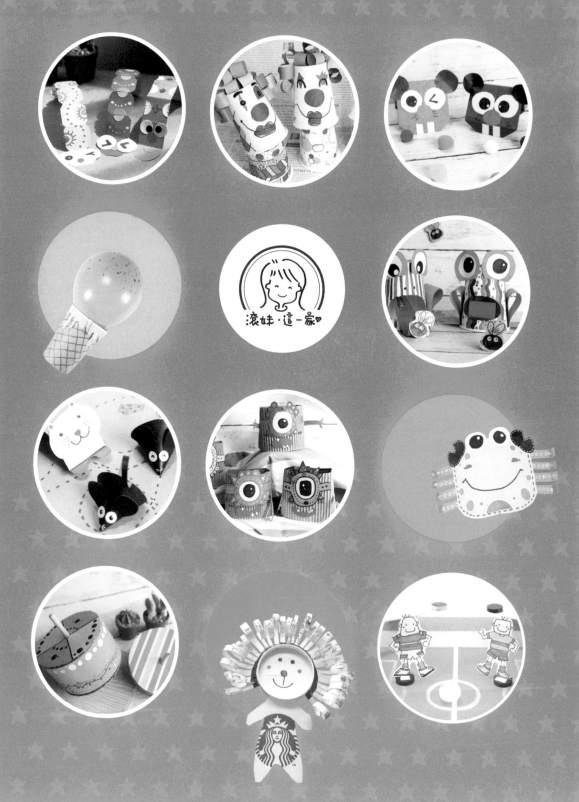

PART

1

科·學·玩·具

這是我最喜歡的單元,因為這裡有 20 種利用生活中常見的
材料就能完成的科學玩具,例如利用橡皮筋彈力的「紙杯投
石器」、「紙杯投籃機」、「彈跳小丑」、「彈射冰淇淋筒」;
利用摩擦力,說停就停、說降就降的「滑降蝙蝠」;分
別以紙杯和紙捲做成的彩色陀螺;可愛逗趣的「扭扭
小蟲」;運用磁力,好玩刺激的「歡樂足球場」。
還有好多好玩又有趣的玩具都在科學玩具篇裡,
不只做玩具,我們還能用玩具一起玩遊戲!還在
等什麼?趕快準備材料,一起動手做吧!

扭扭小蟲

難易度指數：♠♠♠♠♠

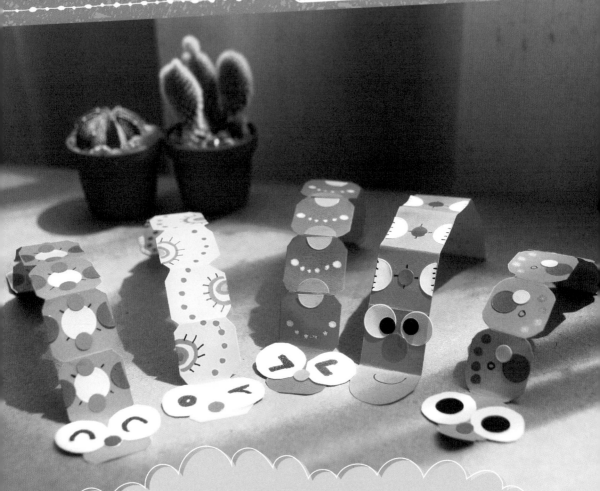

有看過前進時會反覆把身體拱起來
再伸長的可愛小蟲「尺蠖」嗎？
現在只要準備好色紙，我們也可以做出紙尺蠖，
輕輕朝它背上一吹，就會一拱一拱往前進囉！

① 把色紙對摺、對摺，再對摺後攤開，取其中的1/8長條。

② 將長條對摺，摺出中線後攤開。

③ 再將色紙兩邊對齊中線往內摺。

④ 接著繼續將兩邊對齊中線往內摺。

⑤ 最後再對摺。

⑥ 用剪刀修剪四個角落（當然也可以選擇不剪）。

⑦ 將紙條攤開後會呈現拱起來的小蟲形狀。

⑧ 在白色美術紙上畫上眼睛，並剪下貼在其中一端。也可以用圓點貼當作鼻子。

⑨ 最後再用色筆或圓點貼彩繪裝飾，完成。

1. 在摺色紙時,請跟著步驟摺,盡量不要將摺線前後拗摺,這樣會影響紙條的彈性,小蟲會因為無法彈起而不會往前進喔!

2. 在步驟6用剪刀將四個小角落剪掉,是為了讓攤開後的紙條有一點小蟲的造型。但也不要剪掉太多,以免影響紙條的彈性喔!

3. 在貼圓點貼時,也請不要將色紙貼得滿滿的,這樣會增加過多的重量在小蟲身上,小蟲會重得爬不起來,沒有力量往前進啦!

02 貪吃的小老鼠

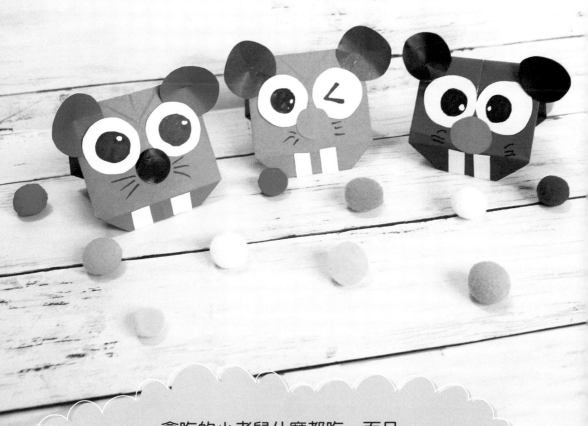

貪吃的小老鼠什麼都吃，而且
有 2 顆強而有力的大鋼牙，小老鼠到底可以咬住
多重的東西呢？拿起色紙，一起來試試看吧！

材料 & 工具		
雙色色紙		剪刀
白色美術紙		白膠或雙面膠
色筆		圓規
鉛筆		

① 色紙對摺後攤開，找出中線。

② 將上下兩邊往內摺並對齊中線。

③ 把步驟2左右對摺。

④ 把步驟3往上對摺，並在右下角處摺出一個小三角形，然後再把色紙攤開，回到步驟2的狀態。

⑤ 將左右兩邊往內摺約1.5公分。

⑥ 用色紙剪下2個半徑為2.5公分的圓，小心的剪一刀到圓心，再將缺口相黏，做成圓錐狀的耳朵。

⑦ 把耳朵貼在圖中畫虛線圓圈的位置。

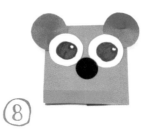

⑧ 剪下在白紙上畫好的眼睛和鼻子，貼在耳朵下方。

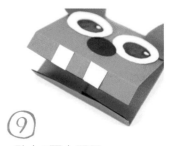

⑨ 貼上2顆大門牙。

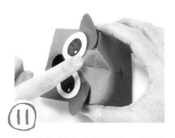

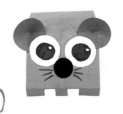

⑩ 在背面畫上可愛的老鼠尾巴。

⑪ 一手拿著色紙兩端,用手指在老鼠頭頂輕輕壓出一個小凹洞。

⑫ 再用色筆畫上小鬍鬚,貪吃的小老鼠,完成!

滾媽的小提醒

1. 貼耳朵的時候,注意不要貼得太上面,或是貼在上方兩個角的位置,因為這樣會擋住手指頭控制老鼠嘴巴開合的位置,這樣小老鼠就沒辦法張開嘴巴囉!

2. 對於很容易流手汗的孩子來說,在玩的時候會因為手汗滲進色紙裡,導致色紙變軟而影響嘴巴開合動作,建議可以再多做幾隻小老鼠代替喔!

⭐ 用2根手指輕輕抓著老鼠頭部兩側，手指不用力的時候，老鼠會張開嘴巴，手指輕輕往中間壓時候，老鼠的嘴巴就會合起來。

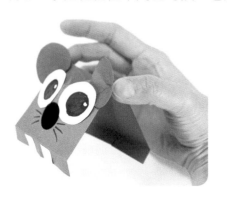 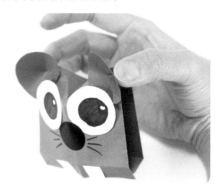

1 誰是大胃王：

先用廢紙揉成數個小紙團，每隻小老鼠都有一盤紙團小餅乾，一口氣可以吃進最多紙團小餅乾者獲勝。

2 誰是大鋼牙：

可以把家裡的一些文具、玩具，或者體積較小的生活用品拿出來依重量分級，能咬起最重的物品者獲勝。

難易度指數：♠

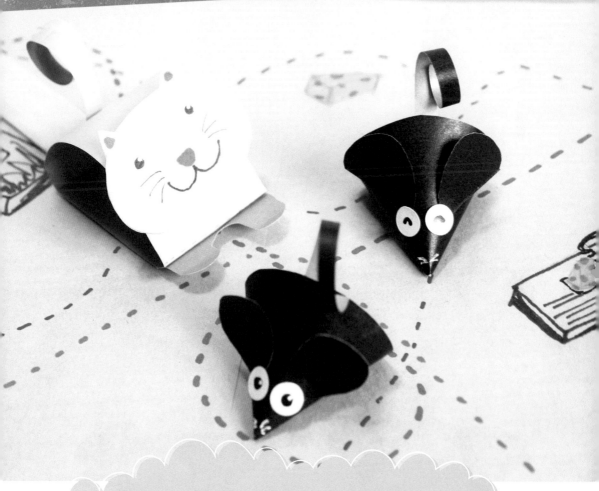

利用磁鐵同極相斥的原理，小貓往前追一步，
老鼠就會往前再進一步，老鼠能完全躲過
小貓的追逐，安全回到牆上的洞裡嗎？

材料&工具	色紙 2 張	鉛筆
	寬冰棒棍 1 根	剪刀
	磁鐵 3 個	圓規
	8 公厘白色圓點貼	白膠或雙面膠
	色筆	

① 在色紙背面畫一個半徑4公分的圓並剪下，然後再剪成2個半圓。

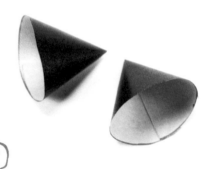

② 將2個半圓黏貼成圓錐狀，當作小老鼠的身體。

③ 剪4片小耳朵，貼在圓錐兩側。

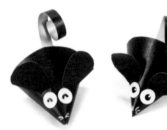

④ 再貼上畫上眼珠的白色圓點貼（也可以用白紙代替）和長長捲捲的小尾巴，小老鼠就完成了！

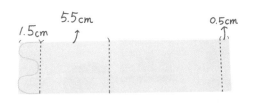

⑤ 取不同的色紙1/4張，依圖示在上頭標出摺線位置，並在1.5公分摺線的範圍內畫出貓咪的前腳。

⑥ 剪掉前腳多餘的部分，並將色紙反摺，把寬0.5公分的部分貼在背面腳跟後面（1.5公分的摺線上）。

⑦ 在剩餘的色紙上畫下小貓的臉，然後剪下貼在身體前面，並貼上尾巴。

⑧ 將磁鐵貼在老鼠的內部下方，小貓的磁鐵則貼在下巴的背面，兩者的磁鐵要呈相斥的狀態喔！

⑨ 把寬冰棒棍貼在小貓的底部。

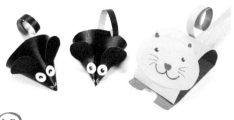

⑩ 貓追老鼠磁鐵遊戲，完成！

⭐ 小貓與老鼠之間，因為磁鐵同極相互排斥的關係，所以每當小貓快接近老鼠時，老鼠就會往前移動。建議可以畫一張大大的老鼠躲藏路線圖，裡面包含老鼠躲藏的洞穴，和幾條固定的路線，當然還要加上老鼠害怕的捕鼠器當陷阱，這樣玩家就可以依據老鼠躲藏路線圖來進行遊戲囉！

玩家可擲骰子或任意抽選其中一條路線走，若小貓追老鼠的過程中，老鼠沒有被捉到或是誤觸捕鼠器，安全抵達終點的洞穴就算過關。

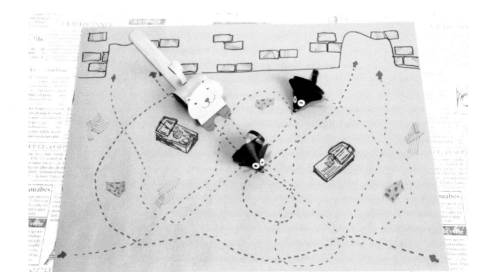

彈跳小丑

難易度指數：♠ ♠ ♤ ♤ ♤

小丑先生真有趣，紅紅的鼻子，
捲捲的頭髮，彩色的衣服好滑稽，不管是彈跳，
還是翻筋斗，都難不倒他喔！

材料 & 工具	紙杯	色筆
	橡皮筋 1 條	剪刀
	雙面純色色紙	白膠

① 將紙杯倒放，用色筆在紙杯上畫上小丑的臉。

② 然後在小丑臉杯子的背面和另一個紙杯畫上圖案顏色，當作小丑身上的衣服。

③ 拿出已裁切好的1/4張色紙數張，再把它們各自裁成4等分的紙條。

④ 將各色長紙條捲成紙捲，並用白膠黏成圈狀。

⑤ 隨意把紙捲黏在紙杯上，做成小丑誇張的蓬蓬頭。

⑥ 在小丑紙杯的兩側剪出一個長約0.5公分的縫隙。

⑦ 將橡皮筋套入兩側的縫隙中。

⑧ 最後將套有橡皮筋的小丑杯子套在另一個杯子上,接著輕壓小丑杯子後放開,小丑杯子就會往上彈開囉!

你可以這樣玩

⭐ 可以和家人朋友一起玩,最先讓彈飛的小丑「完美落地,不跌倒!」的人就贏囉!

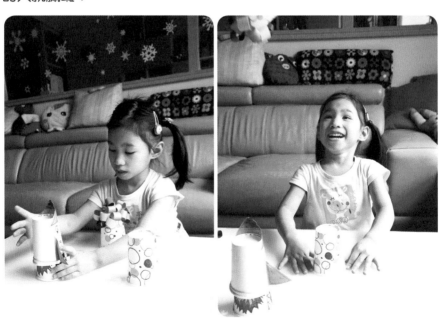

想想看！彈跳紙杯除了小丑造型外，還能做成什麼造型呢？升空的火箭？還是彈跳的小青蛙？又或是可愛的跳跳虎呢？

05 爬行的螃蟹

難易度指數：♠♠♤♤♤

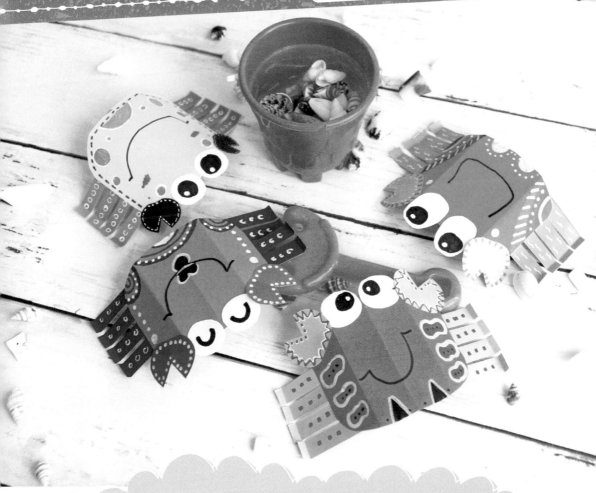

螃蟹一啊爪八個，兩頭尖尖這麼大個……
橫行的小螃蟹，這次要靠你吹氣幫忙，
才能繼續往前進喔！

材料 & 工具	雙面純色色紙 1 張	剪刀
	白色美術紙	白膠
	色筆	雙面膠

① 將色紙裁成兩半，先取其中一半。

② 把這一半的色紙對摺，再裁成兩半。

③ 將步驟2的其中一半對摺，並剪掉1.5公分。

④ 在步驟3的紙上畫出2公分和1公分的分隔線。

⑤ 然後將長邊對摺再對摺，將紙分成4等分，然後在摺線的地方畫出寬約0.3公分的隔線。

⑥ 將中間寬0.3公分的部分剪掉。

⑦ 將對摺的紙攤開來並剪成兩半。

⑧ 拿出另一張1/4的色紙對摺，並在兩旁各畫上一條弧線。

⑨ 沿著弧線剪掉不要的部分，攤開後會呈現圖中的形狀。

⑩ 把色紙翻到背面，將兩邊對齊中線往內摺後再攤開。

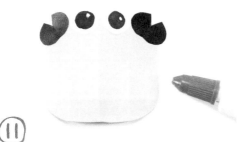

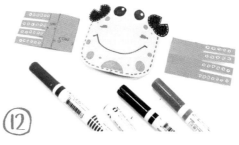

⑪ 翻到正面，貼上在白紙上畫好的眼睛和大螯。

⑫ 用色筆幫螃蟹的身體與蟹腳畫上花紋。

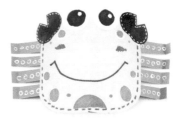

⑬ 在螃蟹腳寬2公分的地方貼上雙面膠，黏貼在螃蟹的背面（約圖中白色方框的位置）。

⑭ 最後將螃蟹腳的尾端稍微往上摺，會爬行的螃蟹，完成！

滾媽的小提醒 在摺螃蟹的身體時，也請注意不要反覆前後拗摺摺線，這樣會降低彈力，小螃蟹就比較不會往旁邊移動囉！

你可以這樣玩

⭐ 對著螃蟹的身體輕輕吹氣，螃蟹的身體會因為紙張的彈力而一上一下的往旁邊移動。

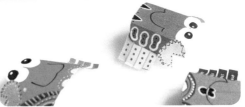

06 七彩紙杯陀螺

難易度指數：♠ ♠ ♤ ♤ ♤

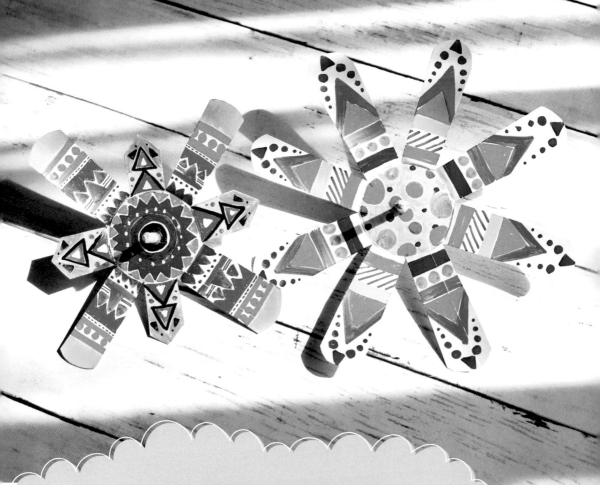

哇！這陀螺轉起來的時候好美喔！
趕快準備好回收的紙杯，剪好喜歡的造型並塗上
顏色，做一個華麗轉動的紙杯陀螺吧！

① 用棉線圍住紙杯杯口，標出終點後剪掉多餘的部分。

② 將繩子對摺再對摺成4等分，然後在對摺處用筆做上記號。

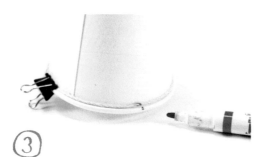

③ 用燕尾夾將繩子固定在紙杯口，再將繩子上的4個記號標到杯口上。

④ 之後再將它分成8等分。

⑤ 依照記號將紙杯剪成花瓣狀，也可再幫每片花瓣剪出造型。

⑥ 用鉛筆在杯底的中心鑽出小洞。

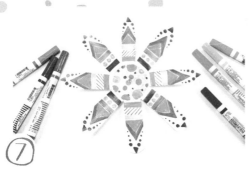

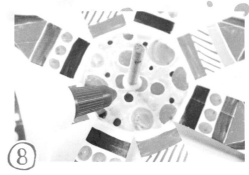

⑦
用色筆彩繪紙杯。

⑧
將長約8公分的竹籤插入洞中，並用白膠黏合固定。七彩紙杯陀螺，完成！

滾媽的小提醒

1. 要怎麼樣才能讓紙杯陀螺轉得又穩又久呢？如果竹籤不是在杯底的正中央，紙杯上的花瓣每個寬度或長短都不一樣，陀螺轉起來又會是什麼摸樣呢？可以試試將花瓣剪短，做成小陀螺，也可以試做一個花瓣有長有短或寬度不一的不規則陀螺囉！

2. 觀察看看，當陀螺旋轉時，塗在陀螺上的顏色又會發生什麼樣的變化呢？

吐舌小蛙

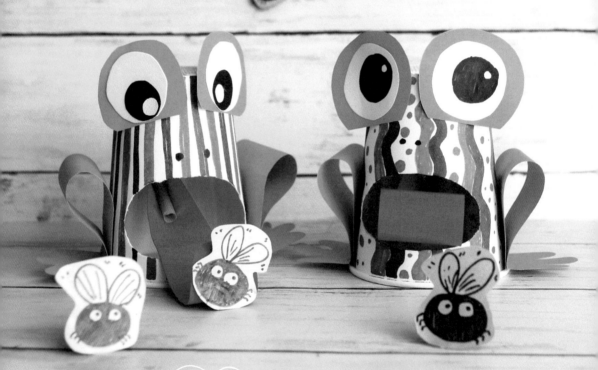

可愛的小青蛙餓得不得了！好不容易看到飛過的
小蒼蠅，當然要好好把握機會伸出長長的舌頭，
把小蒼蠅黏起來吃掉，才好填飽肚子啦！

材料 & 工具	紙杯 1 個	白色美術紙	雙面膠
	吸管 1 根	色筆	
	色紙 2 張	剪刀	

① 將紙杯剪出一個大洞，再用色筆彩繪紙杯。

② 將色紙裁成兩半，其中一半再分成2等分。再將1/4等分的色紙一端剪成蛙腳的模樣。

 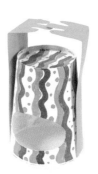

③ 在蛙腳底端貼上雙面膠，並將腳掌的部分稍微往上摺。再將蛙腳黏貼在紙杯兩側。

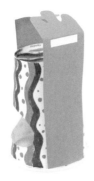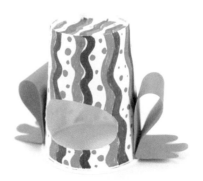

④

在靠近青蛙腳掌摺線的位置貼上雙面膠。再將貼有雙面膠的地方貼在蛙腳底部。

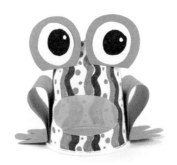

⑤

用剩下的色紙和白色美術紙畫出青蛙的眼睛。再把青蛙眼睛貼在杯底邊緣。

⑥

將紅色色紙對摺再對摺，只取其中的1/4，並將尾端剪成圓弧狀，在另一端貼上雙面膠。

⑦

把吸管剪成約15公分長，再將紅色色紙貼在吸管上。

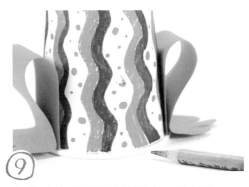

 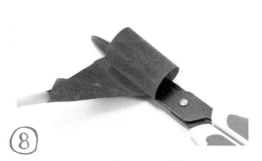

⑧ 用剪刀將紅色紙條順成捲曲狀。

⑨ 在青蛙的背面用鉛筆戳出一個小洞。

⑩

最後再把吸管從前方開口處插
入背後的孔洞，完成！輕輕對
吸管吹一口氣，小青蛙的舌頭
就會往前伸囉！

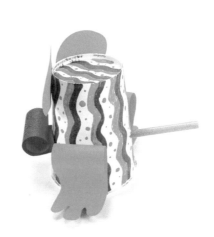

滾媽的小提醒

青蛙舌頭上的磁鐵不能太大或太重，否則小青蛙
的舌頭就容易下垂，捲不回來喔！

1 舌頭的尾端可以貼上小磁鐵，然後再畫幾隻小蒼蠅，並在背後用膠帶貼上迴紋針，這樣就可以和家人朋友一起玩「吃蒼蠅」比賽囉！

2 將小蒼蠅換成小字卡或圖卡，由一人說出該字或該圖卡名稱，從字卡堆或是圖卡堆中黏出正確答案，一起和孩子玩認知遊戲。

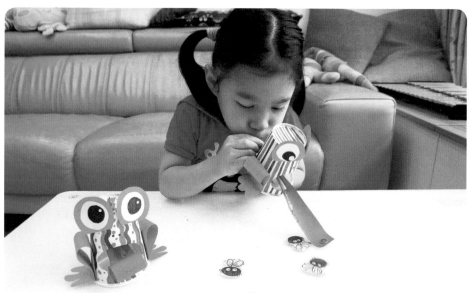

08 紙杯空氣砲

難易度指數：♠♠

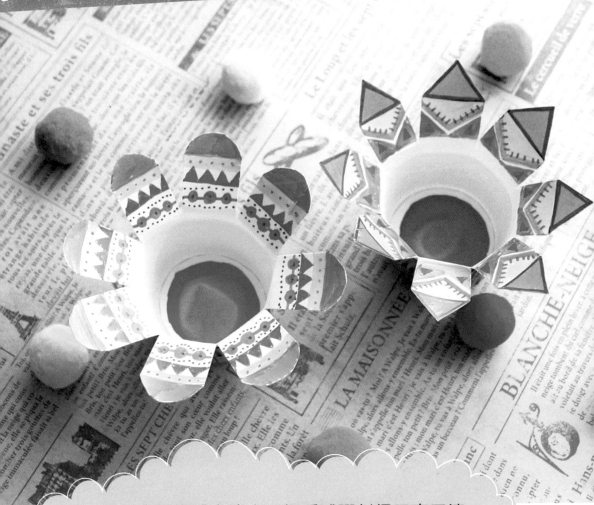

紙杯空氣砲威力強大，把毛球彈射得又高又遠，
趕快來幫紙杯空氣砲設計酷炫的造型，
和朋友們一起玩拋接遊戲吧！

材料 & 工具	紙杯 1 個	剪刀
	紙杯隔熱套 1 個	紙膠帶
	10 吋氣球 1 個	白膠或雙面膠
	彩色毛球數個	
	色筆	

① 將紙杯剪成長約5公分、寬約2.5公分的花瓣狀。

② 把每一片花瓣往外摺開,並用剪刀將尾端修剪成圓弧形。

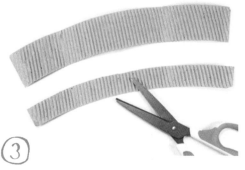

③ 紙杯隔熱套拆開來,剪去約2公分的寬度。

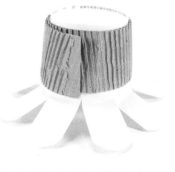

④ 把隔熱套黏貼固定在紙杯下方,增加紙杯的厚度。

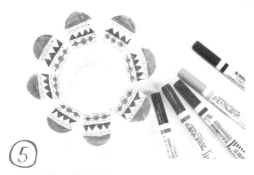

⑤

彩繪剪開的花瓣。

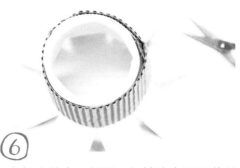

⑥

在杯底剪出一個洞，但請注意不要剪得太貼近邊緣，以免杯底因受力而變形。

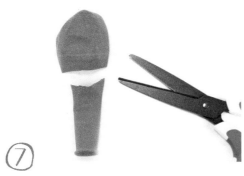

⑦

將氣球剪成兩半。

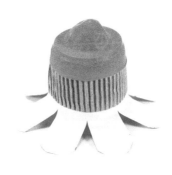

⑧

用手稍微撐開氣球胖胖的上半部後套在杯底。

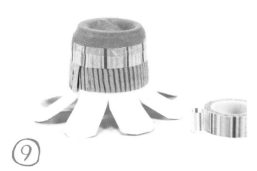

⑨

再用紙膠帶將氣球黏貼固定在紙杯上。

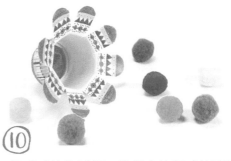

⑩

把毛球放入紙杯，將杯底的氣球往下拉後放開，毛球就會彈出。紙杯空氣砲，完成！

雖然是軟軟的毛球,還是要提醒小朋友在玩紙杯空氣砲時,不要對著人近距離發射,且盡量在空間較大的地方玩,以免發生危險喔!

你可以這樣玩

1 單人拋接:

玩家將毛球彈出後,再用紙杯接住毛球。

2 雙人拋接:

a. 由一人將毛球彈出後,另一個人以紙杯接住毛球。

b. 兩人同時將毛球彈出後,再接住對方的毛球。

3 指定顏色:

將不同顏色的毛球放入紙杯,甲玩家在發射毛球的同時,由乙玩家喊出指定顏色的毛球,甲玩家接住該顏色的毛球就得分。

翻滾者聯盟

難易度指數：♠ ♠ ♢ ♢ ♢

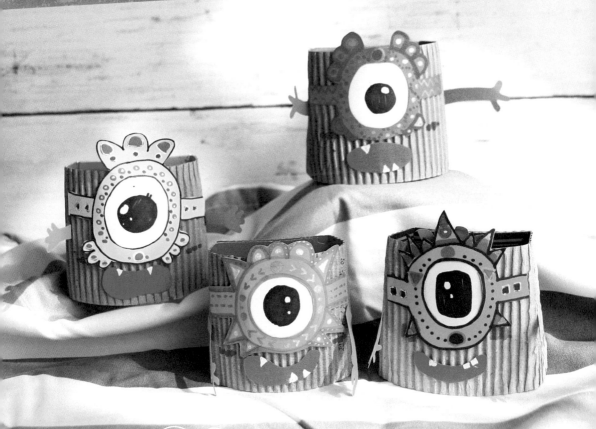

一個隔熱杯套也能做成一個會彈、
會翻的自製玩具，只要輕輕一壓杯套底端，
杯套就會彈起、翻滾。快來挑戰誰
可以在彈起翻滾後，還能穩穩的站著吧！

材料 & 工具	紙杯隔熱套 1 個	鉛筆
	色紙	剪刀
	打包帶或編織帶 10 公分	雙面膠或熱熔膠
	色筆	

① 拆開隔熱杯套的黏貼處。

② 用雙面膠將打包帶或編織帶黏在杯套中間的「長邊」上。（用熱熔膠黏合會更牢固）

③ 將杯套反摺，將左右兩邊的紙片以雙面膠黏合固定，再剪掉多餘的部分。（若雙面膠黏合度不夠，可以使用熱熔膠黏合）

④ 在白紙上畫上眼睛，再將眼睛的大小描繪在1/4張的色紙上。

⑤ 接著順著眼睛的大小畫出眼罩的形狀。

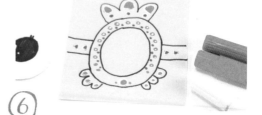

⑥ 用色筆加以彩繪，並把中間的圓和旁邊多餘的部分剪掉。

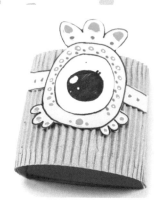

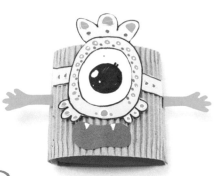

⑦
先把眼睛貼在杯套上，再貼上眼罩。

⑧
最後，再貼上用其他色紙剪成的嘴巴和
雙手就完成囉！

你可以這樣玩

⭐ 快速按壓翻滾者的下巴，它們就會往前或往上翻滾。可以和家人朋友
一起玩，看誰的翻滾者在翻滾後還能穩穩站著不跌倒，誰就是贏家！

10 Q 膠帶紙捲陀螺

難易度指數：♠ ♠ ♠

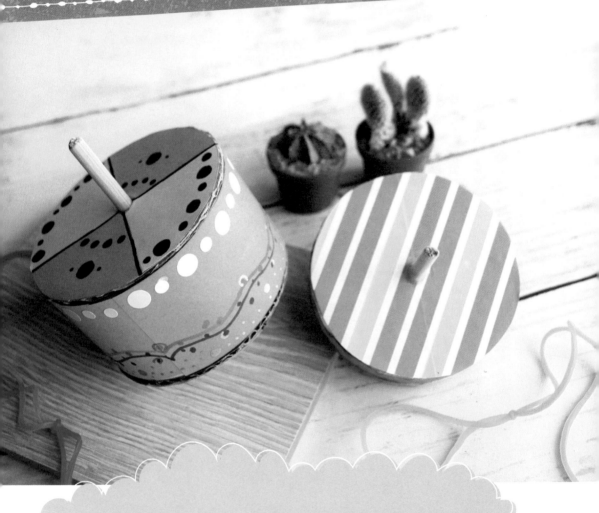

用完的膠帶紙捲不要急著回收！貼上 2 塊紙板、插上竹籤，
華麗變身為一個可以轉很久的大陀螺。馬上動手做一個，
和家人朋友比比看，誰的陀螺轉最久！

瓦楞紙板	色筆或圓點貼
膠帶紙捲 1 個	剪刀或美工刀
竹筷或竹籤 1 支	白膠或雙面膠
橡皮筋 3~4 條	鉛筆或鑽子

①

在紙板上畫出2個膠帶紙捲的外圍輪廓後剪下。

②

接著也在色紙上畫出膠帶紙捲的輪廓，然後剪下。

③

將剪下的圓對摺再對摺。

④

把分成4等分的圓各自剪開。

⑤

把剪開的色紙貼在圓形的瓦楞紙板上，並在圓心的地方鑽洞。

⑥

剪2條和膠帶紙捲相同寬度的色紙。

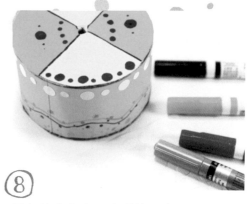

⑦ 用白膠把2片瓦楞紙板和長紙條黏在膠帶紙捲上。

⑧ 用色筆畫上自己喜愛的圖案，或是用圓點貼裝飾。

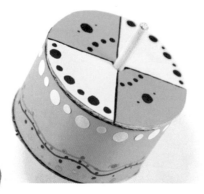

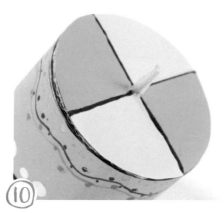

⑨ 將長約10公分的竹籤或竹筷穿進2片紙板的洞中。

⑩ 露出底部的竹籤長度大約2.5公分。

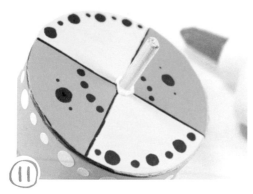

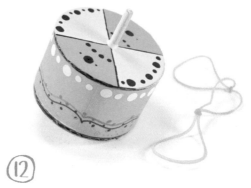

⑪ 竹籤與紙板的接合處塗上白膠固定，待乾。

⑫ 將3～4條橡皮筋串在一起當成拉繩，完成！

滾媽的小提醒

1. 除了寬版膠帶紙捲外，也可以試試窄版的膠帶紙捲來做，看看兩種陀螺轉起來有什麼不同？

2. 可以隨意在陀螺上塗上自己喜歡的圖案或顏色，也可以貼會反光的雷射色紙，當陀螺旋轉時，會有陀螺自己在發光的錯覺喔！

你可以這樣玩

⭐ 直接轉動竹筷，或是將橡皮筋緊緊纏繞在陀螺上，拉住橡皮筋把陀螺甩出去，就能讓陀螺轉起來！

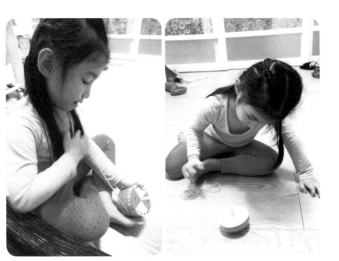

百變萬花筒

難易度指數：♠♠♠♠♠

哇！好漂亮啊！萬花筒裡的世界總是能吸引
大家的目光，開始創作自己喜歡的圖案，
看看它們在萬花筒裡的變化吧！

材料&工具	A4 美術紙（厚）1 張	鉛筆
	15 公分 ×15 公分鏡面貼紙	圓規
	吸管 1 根	剪刀或美工刀
	色筆	白膠或雙面膠

① 將A4美術紙裁成寬15公分、長18公分的長方形。

② 將鏡面貼紙裁成3片寬5公分、長15公分的長方形。

③ 將3片鏡面貼紙貼在美術紙背面，每片貼紙中間各相距約0.2公分的寬度。

④ 鏡面貼紙貼完後，美術紙大約會剩約3公分的寬度。

⑤ 將步驟4摺成三角柱，用雙面膠將剩下的美術紙黏合固定。

⑥ 把三角柱的底面形狀描在美術紙上，並在三角型的各邊外多留約1公分的寬度當黏貼處。然後在中間畫個圓後割開。

⑦ 將做好的三角形貼在三角柱的其中一端。

⑧ 剪一段長約8公分的吸管（沒有彎曲的部分也沒關係）。

⑨ 用雙面膠將吸管黏貼在三角柱未封上的那一端。可以再剪一小段美術紙，或是用紙膠帶將吸管覆蓋起來，比較美觀。

⑩ 用美術紙剪一個半徑5.5公分的圓，並在中心鑽洞。

⑪ 把圓套進吸管內。百變的萬花筒完成囉！趕快看看萬花筒裡的變化吧！

 滾媽的小提醒

除了用各式各樣的美術紙做轉盤外，還可以試試其他的紙類，例如：報紙、廣告紙、紙盒包裝、包裝紙……，都可以拿來觀察不同的圖案在萬花筒裡的變化。甚至還能直接拿萬花筒觀察周遭的環境，或是在萬花筒底下擺放手機或平板，選擇有趣的圖片或影片來觀賞也是不同的觀察體驗。當然也可以創作自己喜歡的圖案來玩，也相當有趣喔！

12 歡樂足球場

難易度指數：♠♠♠♠♥

在家裡也可以打小小世界盃！
快選好代表自己的球員，開始和家人
朋友比賽 PK 吧！

長方形紙盒 1 個	磁鐵 4 個
紙杯隔熱套 1 個	寬冰棒棍 4 根
白色美術紙 1 張	色筆
綠色美術紙 1 張	剪刀
木製曬衣夾或瓦楞紙板	白膠
小棉球 1 顆	膠帶

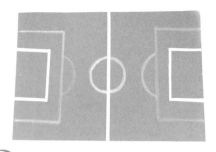

① 將綠色美術紙裁成和紙盒內部一樣大小，並畫上足球場上的標示線。

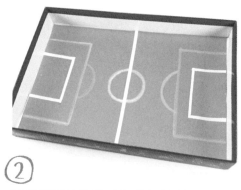

② 將畫好標線的足球場黏在紙盒裡。

③ 紙杯隔熱套拆開來取中間的部分，再用剪刀橫向剪成兩半。

④ 將剪好的隔熱杯套黏貼在兩邊的球門位置。

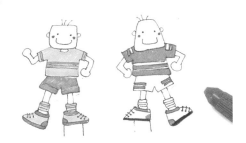

⑤

在白色美術紙上畫下2位球員的正面和背面，記得在球員的一隻腳下留下空白的黏貼處。

⑥

再將球員的正面與背面黏貼起來。

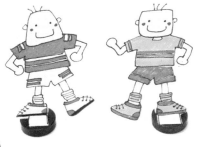

⑦

球員腳下預留的黏貼處分別貼在磁鐵的N極。

⑧

將4根冰棒棍兩兩以膠帶固定，並在尾端貼上磁鐵，磁鐵的N極朝上。

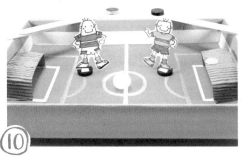

⑨

在紙盒底部兩旁貼上木製曬衣夾或瓦楞紙板增加高度。

⑩

最後在球門畫出記號或貼上顏色標籤，歡樂足球場，完成！

滾媽的小提醒

歡樂足球場的紙盒沒有一定的大小尺寸，圖中
所使用的紙盒長約28公分、寬約19公分，只要
家中有適合的紙盒都可拿來運用喔！

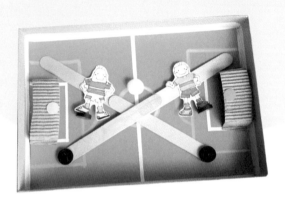

你可以這樣玩

玩家分別選好球員後，將冰棒
棍放在紙盒下並用磁鐵吸引代
表自己的球員，移動冰棒棍來
改變球員前進的方向，一方防
守、一方進攻，順利把球踢進
對應球門者得分。

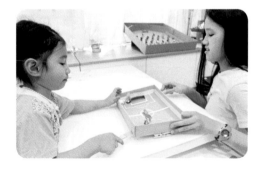

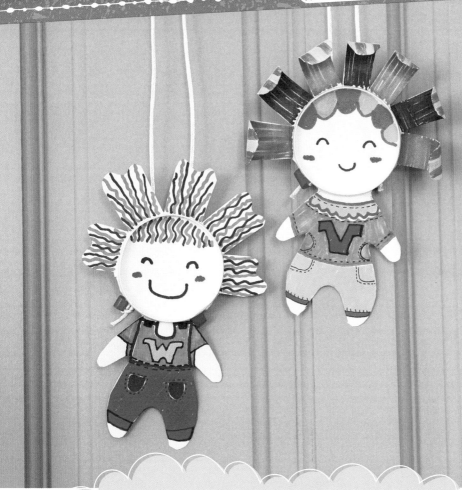

13 爬升紙杯人

難易度指數：♠♠♠♠♠

兩個小人偶真的太可愛了！看得出來是用紙杯做的嗎？
加上吸管和細繩，只要左右輕拉細繩，
小人偶就會往上爬喔！又是一個可愛又好玩的爬升玩具！

材料 & 工具	白紙	色筆
	紙杯	剪刀
	吸管 1 根	
	細繩 80 公分	

① 先將白紙對摺，在上面畫半個人的身形，然後剪下。

② 攤開紙模，接著把形狀畫在紙杯上。

③ 在人形兩側各剪一刀，再慢慢剪掉人形外的紙杯部分。

④ 把紙杯剩餘的部分剪成寬度一樣的長條，並剪掉杯口凸出的部分。

⑤ 剪完後，把一個個長條剪成想像中的髮型。

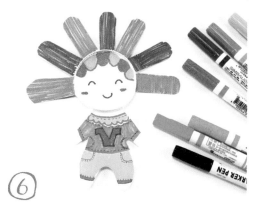

⑥ 用色筆塗上喜愛的圖案與顏色。

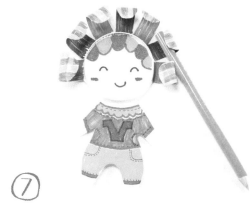

⑦ 用筆將紙杯的長條捲成捲曲狀。

⑧ 剪2段長約2.5公分的吸管,以八字形貼在杯底後側,2段吸管上方的距離約1.5公分。

⑨ 將細繩的兩端分別穿過2段吸管。

⑩ 剪2個長約1公分的吸管,分別綁在細繩兩端,完成。

滾媽的小提醒

紙杯人的髮型可以依造你的喜好設計，可以長長捲捲的，也可以短短帥氣的。但請盡量把頭髮往前捲，若往後捲會很容易勾到背後的細繩，而阻礙紙杯人往上爬喔！

你 可 以 這 樣 玩

⭐ 將細繩掛在門把或吊鉤上，雙手交互輕拉下方的兩端細繩，紙杯小人偶就會慢慢往上爬。當雙手鬆開細繩，紙杯小人偶就會滑下來囉！

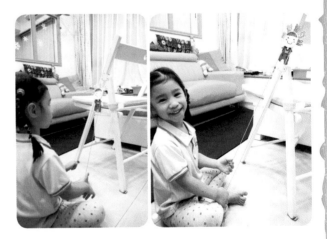

14 風帆小車

難易度指數：♠♠♠

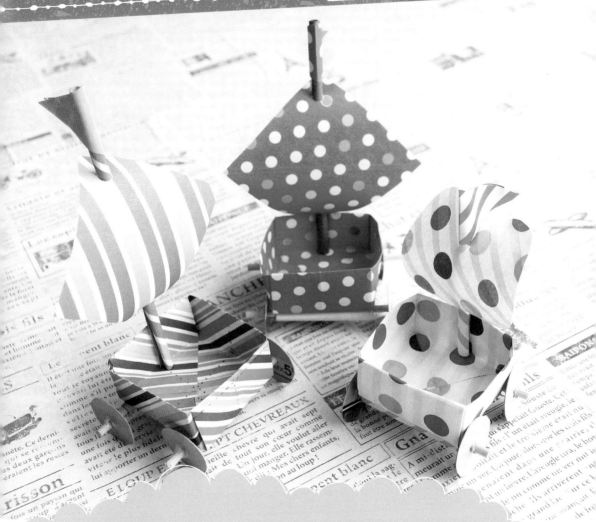

把紙盒裝上輪子，加上風帆，一台靠風力前進的
小車就誕生了！拿起扇子奮力搧一搧，
或是用力朝它吹氣，看看誰的風帆小車跑最快？

色紙 3 張	剪刀
餅乾盒紙板	圓規
竹筷或竹籤 1 支	白膠或雙面膠

① 將色紙兩兩對角相摺後再攤開。攤開後會呈現十字的2條對角線。

② 接著把4個角對準中心點往內摺。再將兩邊對齊直向的中心線往內摺後攤開,接著將上下兩邊對齊橫向的中心線後攤開。

③ 將色紙攤開後,會出現圖片上的摺痕。再將兩邊的角對準中心往內摺。

④

繼續將左右兩邊往內摺一格。上下兩端分別在第二格的地方往內摺。

⑤

步驟4完成後會呈現圖中的模樣。再將兩側凸出的部分往盒子裡面摺，並黏合固定，
小車的主體部分就完成了。

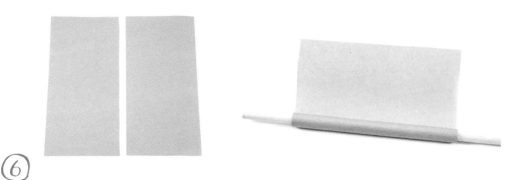

⑥

拿出另一張色紙對摺後裁成兩半。利用竹籤把2片色紙捲成紙捲狀。

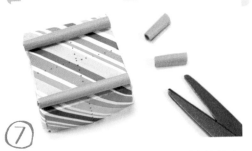

⑦ 將紙捲平行黏貼在紙盒底部，並剪掉多餘的部分。

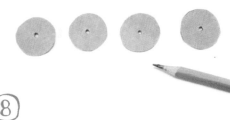

⑧ 用圓規在餅乾盒紙板上畫出4個半徑為1.3公分的圓並剪下。用鉛筆在圓心的地方鑽洞。

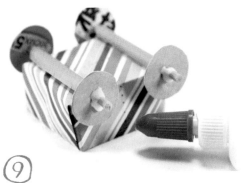

⑨ 剪2根長約9公分的竹籤，穿入底部的紙捲中，再將4個圓形紙板套入竹籤，調整好位置後，用白膠黏合固定。

⑩ 再拿出第三張色紙，對摺後裁成兩半，再將其中一半對摺裁成兩半。

⑪ 用竹籤將步驟10的1/2張色紙捲成長紙捲狀。

⑫ 再將其中一張1/4張色紙的兩對角打洞，穿入長紙捲中。

⑬ 將長紙捲黏貼在紙盒內部，再利用剩餘的1/4張色紙做成三角旗幟，最後貼到風帆上方，完成！

1 誰最快？

a. 在前方設立終點，以扇子或是吹氣的方式讓自己的小車往前進，最先抵達終點的小車獲勝。

b. 每台小車須負責載送10顆彈珠抵達終點，可自由選擇小車一趟要載多少顆彈珠，最快把10顆彈珠全都運送到終點者獲勝。

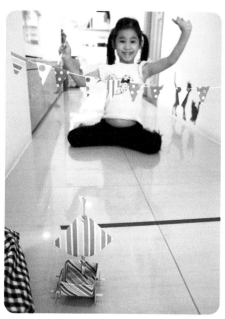

2 誰是載卡多？

小車可自由選擇搬運的彈珠數量，在一定的時間內，運載最多顆彈珠到終點者獲勝。

15 紙杯投石器

難易度指數：♠♠♠♣♣

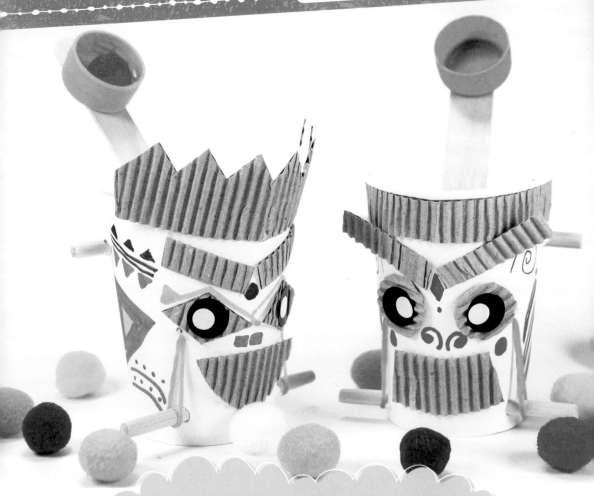

光是用冰棒棍做的投石器不夠力嗎？
用紙杯做的投石器更穩更夠力，趕快疊起城堡，
開始準備攻城吧！

紙杯 1 個	瓶蓋 1 個
色筆	紙杯隔熱套 1 個
15 公分壓舌棒 1 支	棉球或小紙團數個
竹筷或竹籤 1 支	鉛筆或鑽子
橡皮筋 2 條	白膠或雙面膠

① 將紙杯開口分成4等分，在左右兩邊1/4的地方畫上如圖中的a、b、c、d記號。

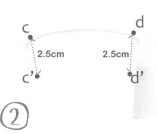

② 在c、d兩點往下延伸2.5公分的地方做上記號c'、d'。

③ 在a、b兩點往下延伸約紙杯高度的一半距離做上記號a'和b'，之後在往下延伸3公分處做上e和f記號。

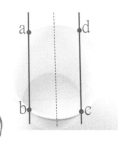

④ 在a'、b'、c'、d'、e和f等記號上鑽洞。

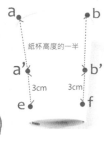

⑤ 將竹筷對半裁成9公分的長度，其中一支穿入e和f之間，然後將橡皮筋穿入a'和b'中後，將兩端套在竹筷上。

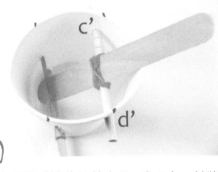

⑥ 再用橡皮筋將壓舌棒固定在另一支9公分長的竹筷上。

⑦ 將綁了壓舌棒的竹筷穿入c'和d'中,並將杯內的壓舌棒放在前方的橡皮筋下方。

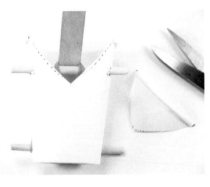

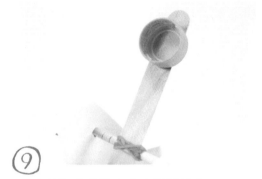

⑧ 在壓舌棒後方的杯面上剪出一個大V,這樣讓壓舌棒更容易往下壓而不會卡到紙杯。若杯內的壓舌棒活動時會碰到紙杯,請將壓舌棒往上拉到不會卡住的程度。

⑨ 將寶特瓶蓋黏貼在上方壓舌棒上。

⑩ 最後再用紙杯隔熱套和色筆裝飾彩繪,放上棉球或是小紙團,就可以開始投擲攻城囉!

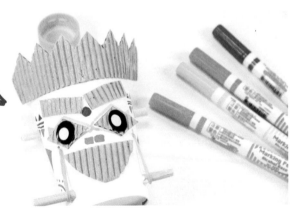

你可以這樣玩

1 雙人攻城遊戲：

可以把廣告紙裁成寬約3公分、長約15公分的紙條數條，再摺成三角形或正方形，然後相互疊起來當成城堡，也可以用小紙盒和紙杯相疊！先將對方的城堡全數擊垮者獲勝。

2 單人擲準遊戲：

在地上擺一張畫有分數標靶的大紙進行投擲計分。或是製作一個能站立的紙板，然後在上面割出幾個圓洞並標上分數，投擲進洞者得分，共計5球，得分最高者獲勝。

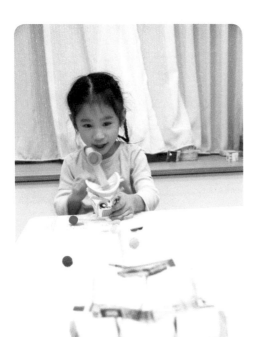

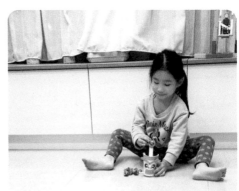

彈射冰淇淋筒

難易度指數：♠♠♠♠♠

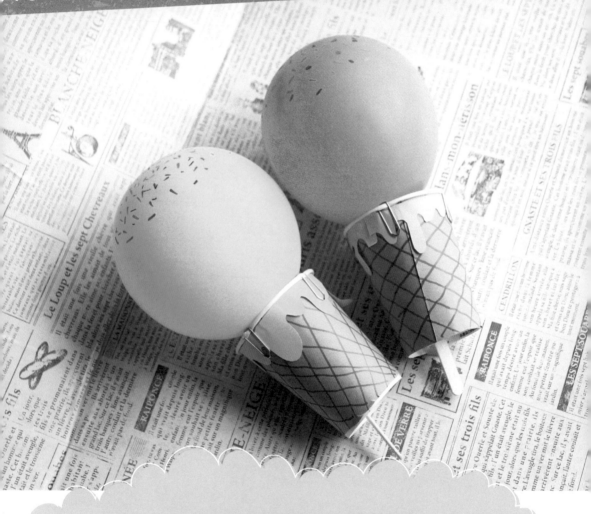

小時候的童玩彈射冰淇淋筒也可以自己做，
輕拉冰棒棍後放開，冰淇淋就會彈出去。
試試看，你能接住被彈出去的冰淇淋嗎？

紙杯 1 個	約 11.5 公分冰棒棍 1 根
牛皮色紙 1 張	8 吋氣球 1 個
色紙 1 張	色筆
迴紋針 5 個	剪刀
橡皮筋 3 條	雙面膠

① 在杯底剪出1.5公分×1.5公分的洞口。

② 將15.5公分×15.5公分的牛皮色紙裁成兩半。

③ 把1/2張牛皮色紙貼上雙面膠。

④ 將牛皮色紙長邊朝上貼在紙杯邊緣。

⑤ 剪掉露出杯底的部分。

⑥ 再將另一半的牛皮色紙對摺並裁成兩半，在周圍貼上雙面膠。

⑦ 再把這張牛皮色紙貼在紙杯的空白處。

⑧ 再把露出杯底的牛皮紙剪掉。

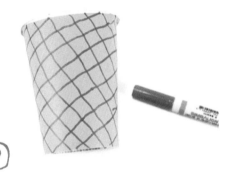

⑨ 用色筆畫上冰淇淋筒的紋路。

⑩ 取1/2張的色紙對摺，並畫上冰淇淋融化滴下的圖案。

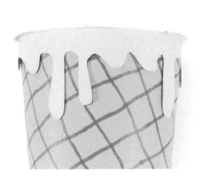

⑪ 剪下圖案，並貼在杯口下緣。

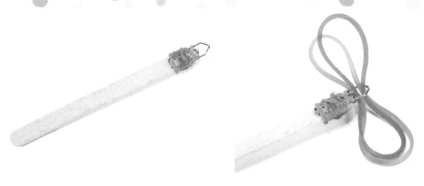

⑫ 用橡皮筋把迴紋針固定在冰棒棍上,記得讓迴紋針露出一小截。將2條橡皮筋穿進露出的迴紋針。

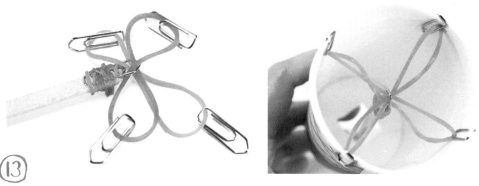

⑬ 橡皮筋的兩端都套入迴紋針。接著將冰棒棍放入杯中,並用迴紋針以十字形夾在杯口。

⑭ 氣球充氣後,可以用色筆在氣球頂端畫上圖案點綴。

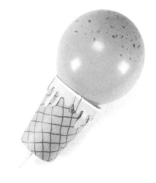

⑮ 把氣球輕輕擺在杯口,彈射冰淇淋筒,完成!

氣球不要吹得太大,以免無法將它擺放
在杯口而容易掉落。

你可以這樣玩

★ 將氣球輕輕放在杯口,握好冰淇淋筒,輕拉冰棒棍後放開,氣球就會
彈射出去,然後努力在氣球落地之前,用手上的冰淇淋筒接住氣球。

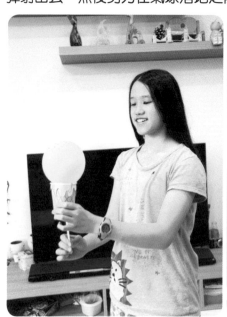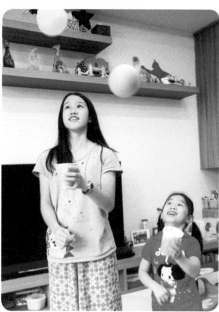

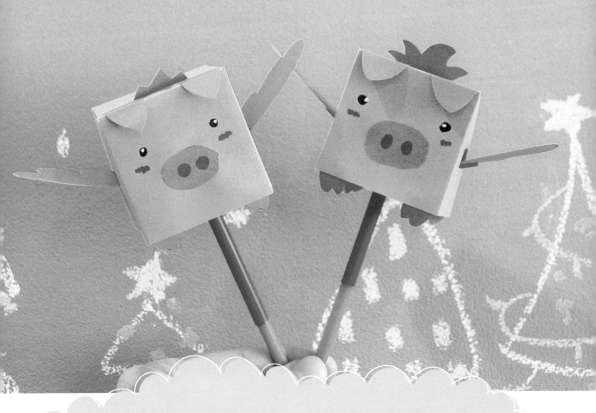

可愛的飛天小豬，飛！飛！飛！
只需要 1 張色紙和 2 根吸管就能完成喔！
想想看，色紙九宮格還能做出什麼可愛的小動物呢？

① 在色紙的四邊每5公分處標上記號,畫出一個九宮格。中間上下2格的兩邊各畫出一個寬約0.5公分的黏貼處,之後將九宮格剪下。

② 在標有黏貼處的兩格中央畫上一個寬0.5公分、長3公分的長方形,並剪下。

③ 將九宮格摺成盒子狀後黏合。

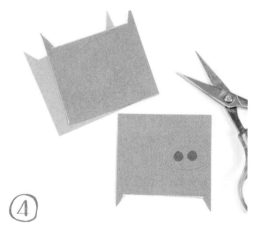

④ 利用剩餘的色紙,畫出1對翅膀、1對耳朵、鼻子和4隻腳。

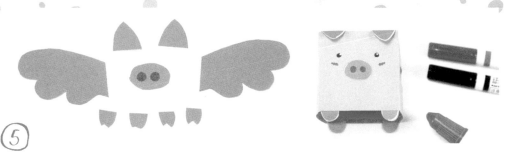

⑤

剪下耳朵、鼻子和腳貼在紙盒上，並畫上眼睛。

⑥

拿一根吸管從頭到尾剪開來，讓吸管變得細一些。接著尾端再剪一刀。

⑦

貼上雙面膠。把吸管貼在紙盒內部中央。

⑧

剪一段10公分的吸管，並在4公分的地方標上記號。

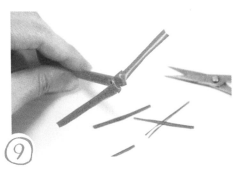

⑨

將吸管6公分的部分剪開，然後分成兩半，再把這兩半修剪得細一些。

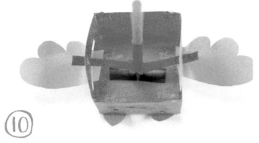

⑩

將步驟9的吸管套入步驟7的吸管，吸管兩側伸出紙盒外，然後貼上翅膀。飛天小豬，完成！

如果能找到2根不同粗細的吸管,就不需要像步驟7那樣把吸管剪開,直接將粗吸管套在細吸管上就可以囉!

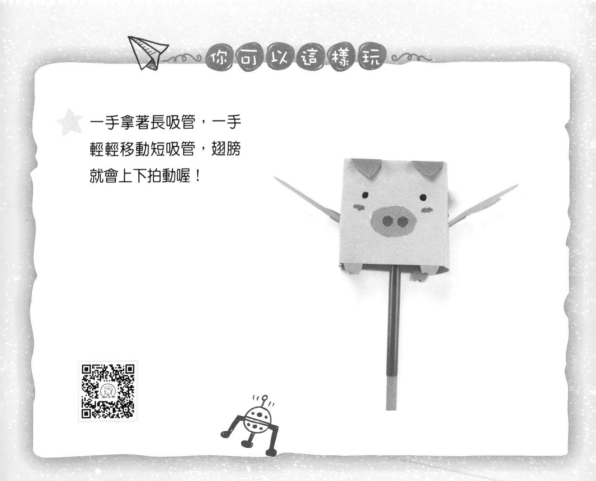

你可以這樣玩

⭐ 一手拿著長吸管,一手輕輕移動短吸管,翅膀就會上下拍動喔!

18 滑降蝙蝠

難易度指數：♠♠♠

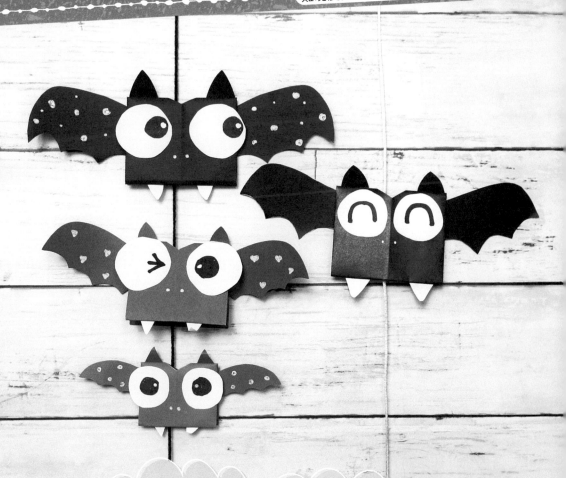

滑降蝙蝠從上而下，牠們超聽話的，
說「停！」就停！
想知道是怎麼辦到的嗎？

材料 & 工具		
色紙 2 張	1/4（2分）螺母 1 個	
白色美術紙	色筆	
吸管 1 根	剪刀	
細繩 50 公分	白膠或雙面膠	

① 將色紙對摺到中心線後攤開。

② 再將兩邊對齊中心線往內摺。

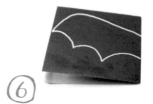

③ 接著再上下對摺後攤開。

④ 將兩邊各往內摺1公分。

⑤ 再摺回對摺的狀態，並在中間摺線處剪一個小三角形。

⑥ 另一張色紙裁成兩半，將其中一半對摺，畫上蝙蝠翅膀的形狀並剪下。

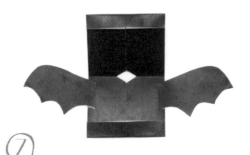

⑦ 剪下後的翅膀貼在步驟5的裡面兩側。

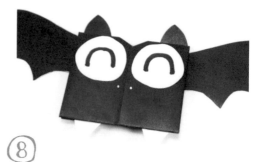

⑧ 翻回前面，貼上白色美術紙做成的眼睛、耳朵和2顆尖牙。

⑨ 剪2根2公分長的吸管，以
〈字型且大於90度的夾角
貼在蝙蝠身體內，2根吸管
間要留有空隙，吸管的a處
與b處盡量在一直線上。

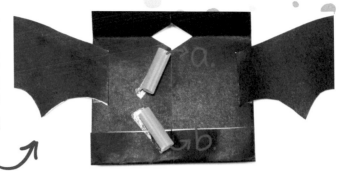

⑩ 細繩的一端綁上螺母。

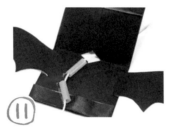

⑪ 將細繩的另一端穿入下方
吸管，再穿過上方吸管與
色紙洞口。

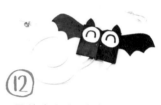

⑫ 最後在細繩的上方打個套
圈，完成！

你可以這樣玩

⭐ 一手拿著繩子上方的套圈，把蝙蝠移動
到最上方的位置，讓它自然的垂吊，
這時蝙蝠會定在上方不動，當另一隻手
把繩子下方的螺母輕輕往上頂，蝙蝠就
會往下降，若手離開螺母讓繩子自然垂
吊，蝙蝠又會固定不動了！

1. 在黏貼2根吸管時,除了以く字型且大於90度的夾角,黏貼在蝙蝠身體內,2根吸管間還要留有一些空隙,這樣才不會因為線卡太緊,讓蝙蝠無法下降。也要注意吸管的a處與b處要盡量位在一直線上,這樣成功率才會高喔!

2. 滑降蝙蝠主要是因為吸管與繩子之間的摩擦力,才會穩穩的卡在繩子上,因此吸管的角度與繩子的粗細也會影響蝙蝠滑降喔!所以在調整吸管的角度時,建議用雙面膠黏貼,這樣才可重複拔下、黏貼,來調整角度。調整吸管角度需要有點耐心,爸爸媽媽也可適時的輔助孩子。

3. 已經成功讓蝙蝠向下滑的孩子,不妨再試試有點難度的2隻或3隻滑降蝙蝠,下面的蝙蝠往下降時,上面的蝙蝠要維持不動,等下方的蝙蝠完全落下後,再換上方的蝙蝠落下。

曬衣夾蝴蝶

難易度指數：♠♠♠

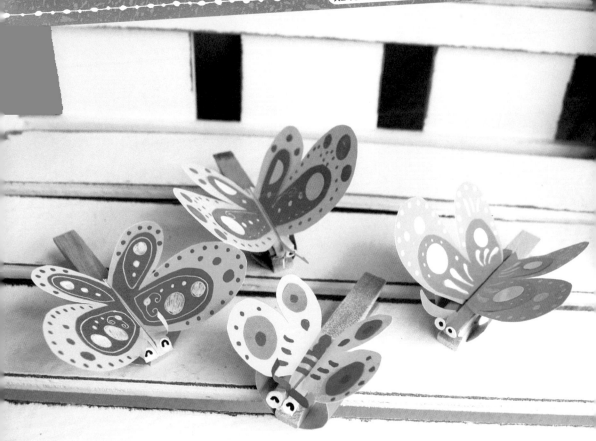

蝴蝶飛呀！利用色紙和再平常不過的曬衣夾，
也能做出一隻會揮動翅膀的小蝴蝶喔！

材料 & 工具	7公分木製曬衣夾	色筆	雙面膠
	色紙2張	剪刀	
	白色美術紙	白膠	

① 將色紙對摺裁成兩半，並只取其中一半。接著對摺。

② 將對摺處再往上摺約2公分後攤開。以剛才摺出的摺線為基線，畫出蝴蝶單邊的觸鬚和翅膀。

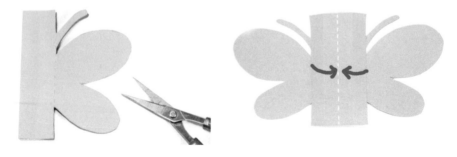

③ 剪下多餘的色紙。把色紙攤開後，將中央2塊寬2公分的紙片黏合。

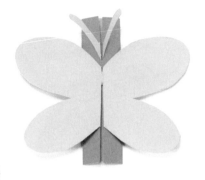

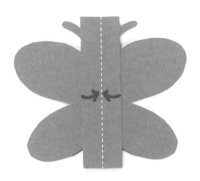

④

如圖示將觸鬚與翅膀往外翻摺。再翻到背面,將兩側摺線對齊中間摺線往內摺。

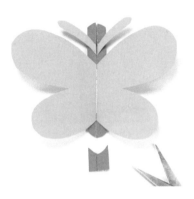

⑤

將上述部位用白膠黏合固定。翻回正面,剪掉頭尾多餘的色紙。

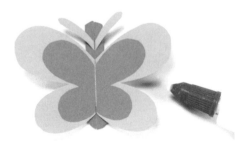

⑥

拿出另一張色紙,對摺再對摺後取其中1/4張正方形色紙。將這張色紙對摺,畫上單邊的蝴蝶翅膀形狀後剪下攤開,再貼在大翅膀上。

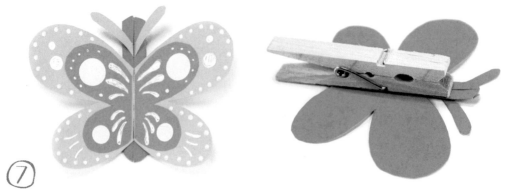

⑦

用色筆或白色油漆筆彩繪裝飾。把曬衣夾黏貼在蝴蝶背面。

⑧

剪一條長約7.5 公分、寬約1.5 公分的色紙，並將它對摺，兩端也向外摺約1公分的寬度，呈 V 字形，然後分別在中央和兩端貼上雙面膠。

滾媽的小提醒　同樣的作法，也可以做出曬衣夾蜜蜂、蜻蜓等其他會飛的小昆蟲，差別只在翅膀的形狀與身型喔！

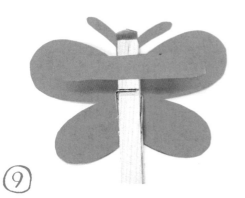
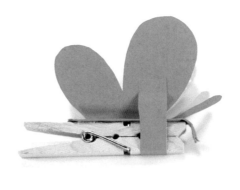

⑨

將紙條的中央貼在曬衣夾上。將蝴蝶翅膀往上摺，紙條的兩端也往上推到最頂後，
撕開雙面膠，將兩者黏合。

⑩

貼上用白色美術紙或是白色圓點貼畫的
眼睛。會揮動翅膀的曬衣夾蝴蝶完成！

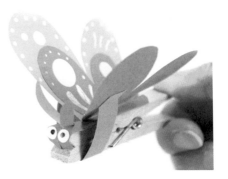

你可以這樣玩

★ 只要輕輕按壓曬衣夾，蝴蝶
的翅膀就會往下揮動囉！

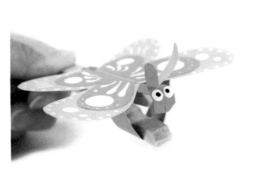

20 紙杯投籃機

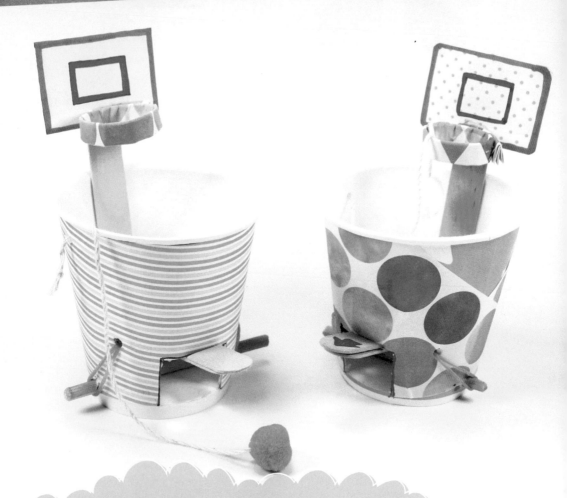

誰說投籃機一定要大台的？
利用紙杯、壓舌棒、橡皮筋等常見的物品，
也能做出一台可愛的迷你投籃機！

材料 & 工具		
紙杯（口徑9公分，杯高9公分）	棉線約 15 公分	
美術紙 1 張	圓規	
15 公分壓舌棒 2 支	黑色髮夾 1 個	
15 公分 ×15 公分色紙 1 張	鉛筆與色筆	
竹筷或竹籤 1 支	剪刀或美工刀	
橡皮筋 1 條	白膠或雙面膠	
直徑 2 公分棉球 1 顆		

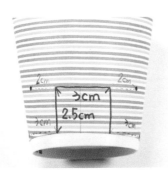

① 先在紙杯下緣畫出高2.5公分、寬3公分的長方形並將它剪下。用鉛筆在上方兩角往左右兩側延伸2公分的位置打洞，在下方兩角往左右兩側延伸3公分的位置打洞。

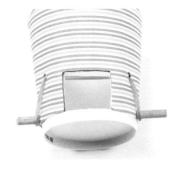

② 小心剪下9公分的竹筷，並把它插入紙杯下方的兩個洞內，再把橡皮筋穿入上方兩個洞後，固定在竹筷上。

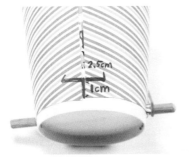

③ 轉到背面，在距離杯底1公分處，割出一道長2.5公分的缺口。

④ 將其中一支壓舌棒各剪成11公分、1公分和3公分的長度。

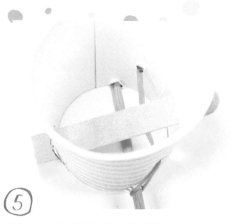

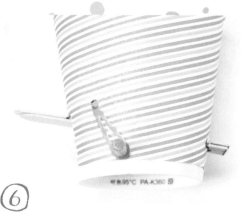

⑤ 將11公分長的壓舌棒從杯底的開口穿入，並越過橡皮筋與竹筷上方，插入2.5公分的缺口中。

⑥ 再把3公分長的壓舌棒黏貼在長邊的壓桿處，另外1公分長的壓舌棒黏貼在尾端固定。

⑦ 在杯底2.5公分缺口上方，約在紙杯高度中間處貼上倒L型的紙片。

⑧ 在美術紙上畫下半徑3.6公分的圓並剪下，再剪去一個缺口，並將圓紙片黏貼在倒L型的紙片上，靠近缺口兩側再黏上2張紙片固定，讓圓紙片呈現傾斜的角度。

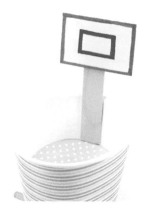

⑨ 剪一支10公分長的壓舌棒，黏貼在壓桿對面上方的紙杯內側。剪下長6公分、寬4公分的長方形美術紙，在上面畫上籃板，並貼在壓舌棒上方。

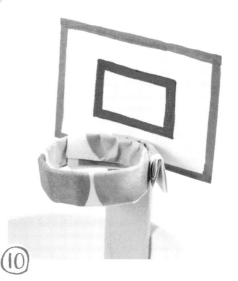

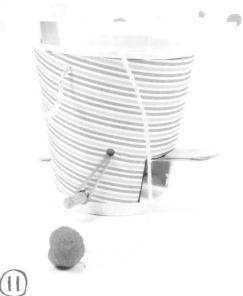

⑩
將15公分×15公分的色紙連續對摺4次後，捲成約10元硬幣大小的圓環並黏貼固定，再把圓環貼在籃板上。

⑪
用黑色髮夾將15公分長的棉線穿過棉球後，在紙杯側邊上緣打洞，並將棉線穿過洞中打個結固定。完成！

滾媽的小提醒

建議用口徑寬一些的紙杯製作，這樣射程距離比較遠，球也比較有機會進籃框。若口徑太小（如一般常用的紙杯），發射點離籃框太近，球就容易被籃框擋住而反彈。也可以試試用裝湯麵的大紙碗來做，一定更有趣！

2

美·感·遊·戲

在美感遊戲中,我們會看到用餐巾紙
與氣球製作的「彩蛋」;以幾何紙板排
列、顏色鮮豔的「紙板臉譜」;結合鋁箔紙
與毛線,藝術感滿分的「鋁箔手掌畫」;以玻
璃紙做成的化妝舞會面具;還有令人驚豔、永遠刮
不膩的「刮畫DIY」,為孩子帶來不同的美感活動。其中也分享全
家可以一起同樂的小遊戲,包括訓練孩子手眼協調的「菜瓜布彈
珠迷宮」、多種玩法的「瓶蓋翻翻樂」、大人小孩都愛的「紙盒
彈珠台」、冰冰涼涼的「撈冰魚」、寶特瓶就能做的「浴室玩水組」
等多種遊戲,讓親子的居家生活充滿樂趣!

手指精靈

難易度指數：♠

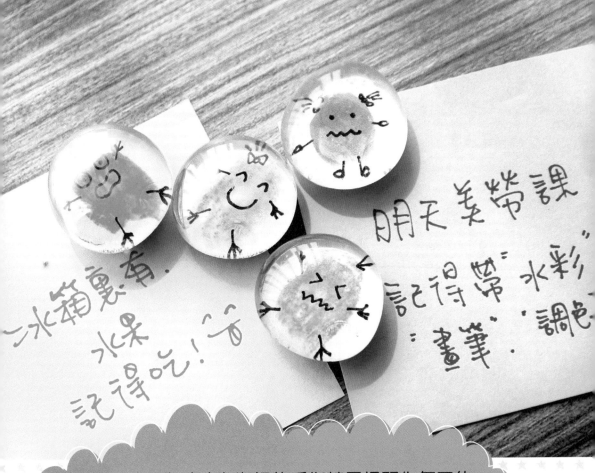

想讓住在玻璃泡泡裡的手指精靈提醒你每天的
注意事項嗎？趕快用你的手指頭蓋下指印，
再幫它畫上眼睛、嘴巴和小手、小腳，
做一個專屬自己的手指精靈磁鐵吧！

① 用手指按壓印泥，或是直接用水性彩色筆在指頭上塗上顏色。

② 在白色美術紙上按壓指印。

③ 用黑色簽字筆在指印上畫上簡單的圖案。

④ 在玻璃泡泡較平滑的一面塗上白膠。

⑤ 再把玻璃泡泡貼在圖案上待乾。

⑥ 然後再沿著玻璃泡泡邊緣將圖案剪下，並以白膠黏上磁鐵，待乾。玻璃泡泡裡的手指精靈，完成！

滾媽的小提醒

建議選擇一般的黑色磁鐵或是較薄的強力磁鐵，因為強力磁鐵的吸力太強，會緊緊吸附在鐵製品表面，導致在取下玻璃泡泡時，容易發生磁鐵與泡泡分離的情形喔！

紙板臉譜

難易度指數：♠

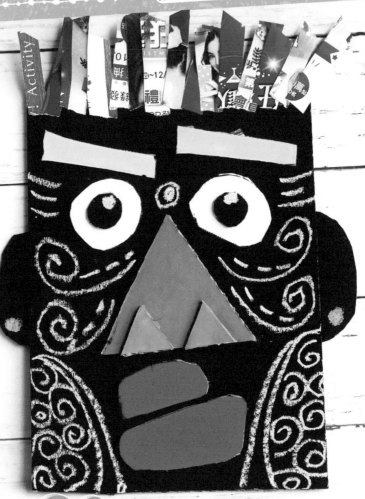

以幾何圖形與不規則形狀的紙板拼湊出的臉，
加上搶眼的線條圖案，是不是讓臉譜變得很有趣？
想想看，還能拼出哪些稀奇古怪的臉譜來呢？

材料 & 工具

☐ 瓦楞紙板　　　　☐ 水彩筆
☐ DM 廣告紙／色紙　☐ 白膠
☐ 蠟筆　　　　　　☐ 美工刀／剪刀
☐ 顏料

① 準備一塊約B4大小的瓦楞紙板，形狀不拘，可以是長方形、正方形、梯形、多邊形……。

② 再用其他的瓦楞紙板剪下各種幾何形狀，或是不規則形狀的小紙塊。

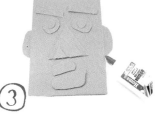

③ 用剛才剪下的小紙塊，在紙板上隨意拼湊出五官，並用白膠黏合固定。

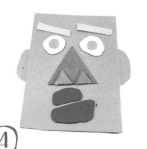

④ 不同的部位分別塗上各色顏料。

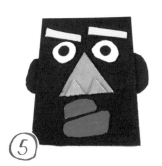

⑤ 五官上好色後，再用與五官不同的顏色為臉部著色。

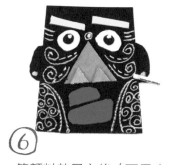

⑥ 等顏料乾了之後（可用吹風機吹乾），再用蠟筆在臉上畫上各種紋路。

⑦ 最後再將剪成不規則長條的廣告紙貼在紙板上方當成頭髮。紙板臉譜，完成！

滾媽的小提醒

1. 這個活動就是要讓孩子發揮天馬行空的創意，做出不一樣的臉譜。所以紙板的形狀沒有限制，也可以讓孩子在紙板上畫下大大的臉形，再由家長幫忙切割下來。讓孩子先在紙板上隨意拼湊小紙塊，試試各種不同的排列，等確定後再黏合。

2. 用蠟筆畫臉的紋路之前，可以先讓孩子看與紋面或臉譜相關的圖片，引導孩子了解線條簡單的變化與運用後，再以蠟筆創作紙板臉譜。

3. 除了利用紙板外，還能運用其他的媒材，例如：報紙、餐巾紙、雞蛋紙盒、毛線……來拼湊五官，玩出更多不同的變化！

你可以這樣玩

⭐ 用膠帶將一塊紙板黏在臉譜底部當成底座，再用一片小紙板把底座和臉譜相黏，這樣臉譜就能站立起來。接下來就可以玩臉譜投擲大戰，將臉譜都排好位置後，在限定球數內擊落最多臉譜者獲勝。

紙杯帆船

難易度指數：♠♠

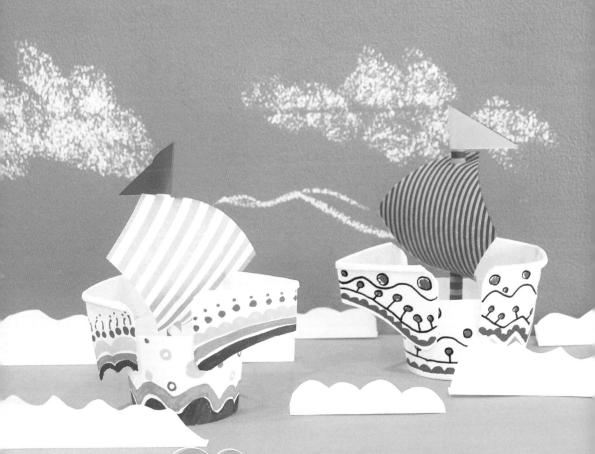

把紙杯一分為二，再加上色紙，
就能變成一艘小巧可愛的小船，
對著風帆吹氣，小船還會緩緩前進呢！

① 把紙杯從中間剪成兩半。

② 將剛剪下的紙杯杯緣修平。

③ 將剪下的上半部對摺,再剪成兩半。

④ 把其中一半對摺,並畫上圖中的弧線後剪下當成船頭。

⑤ 剩下的一半則摺成3等分當成船尾。

⑥ 船尾的下方可用剪刀剪出簡單的造型。

⑦ 用色筆彩繪船身。

⑧ 用泡棉膠帶將船頭和船尾黏貼在下半部的紙杯上。

⑨ 將色紙捲成紙捲，並剪掉多餘的部分。

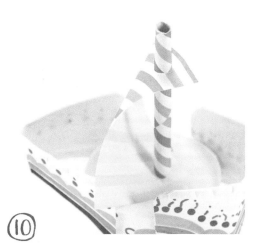

⑩ 把1/4張的色紙對角打洞後穿入紙捲中，並用泡棉膠帶將紙捲黏貼在杯子中央。

⑪ 最後在紙捲上方貼上小旗子，紙杯帆船就完成囉！

⭐ 你可以將小船放在裝有水的臉盆或浴缸裡，輕輕對小船的風帆吹氣，讓小船往你預設的方向前進。或是在雨天裡，把小船放在流動的小水道上，觀察它隨波逐流的模樣喔！

24 刮畫DIY

難易度指數：♠♠

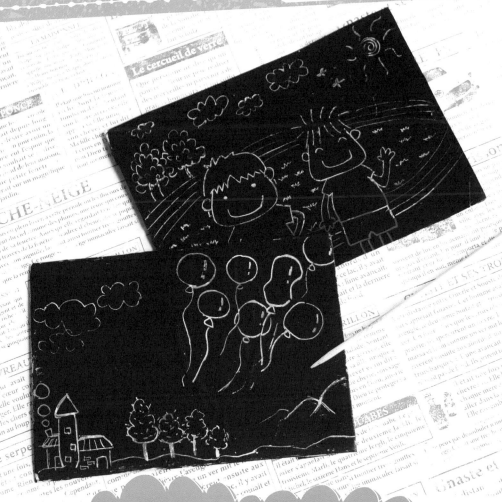

刮開黑色顏料，
就會出現好療癒也好神奇的彩色線條，
總會讓人想一張接著一張刮下去啊！

材料
&
工具

- [] B5 圖畫紙
- [] 書面保護膜／博士膜／透明膠帶
- [] 剪刀
- [] 蠟筆／色筆
- [] 黑色顏料／墨汁
- [] 洗碗精
- [] 刷子
- [] 細竹籤

① 用蠟筆或色筆在B5圖畫紙上隨意塗上顏色。

② 把圖畫紙的正面與背面都貼上書面保護膜或透明膠帶。

③ 剪掉多餘的膠膜後,將膠膜裡的空氣泡泡向外擠出,讓膠膜服貼在圖畫紙上。

④ 將黑色顏料與洗碗精以3:1的比例調勻,然後塗在有色彩的那一面。

⑤ 盡量將顏料塗抹均勻後待乾（也可用吹風機吹乾）。

⑥ 等顏料都乾了之後，就可以用竹籤開始做刮畫囉！

滾媽的小提醒

1. 刮畫用的圖畫紙大小不限，不過小尺寸比較好貼膜喔！

2. 可以試試用不同的畫筆來畫底圖，例如蠟筆、彩色筆、水彩顏料，看看刮出的效果有什麼不同。

3. 如果覺得畫底圖太累，還能利用現有的圖片，例如月曆或桌曆上的風景照片、廣告DM紙等，都可以拿來當作刮畫的底圖，貼上膠膜就能直接塗上混有洗碗精的黑色顏料囉！

4. 刮完的刮畫用清水輕輕沖洗，再重新塗上混有洗碗精的黑色顏料就能重複使用了！

1 刮刮卡：

利用相同方法，還可以製作出刮刮卡。在卡片上寫上文字後，貼上一層透明膠帶，然後再塗上混有洗碗精的顏料，等顏料乾了之後就可以當成刮刮卡囉！

2 刮刮樂貼紙：

先將透明膠帶黏貼在烘焙紙上，接著在膠帶表面塗上混有洗碗精的顏料，甚至還可以在上面用其他顏料畫些圖案，顏料乾了之後就變成了刮刮樂貼紙。可隨意剪成適合的形狀，撕下背後的烘焙紙，就能貼在要刮的位置上囉！

25 繽紛彩蛋

難易度指數：♠ ♠

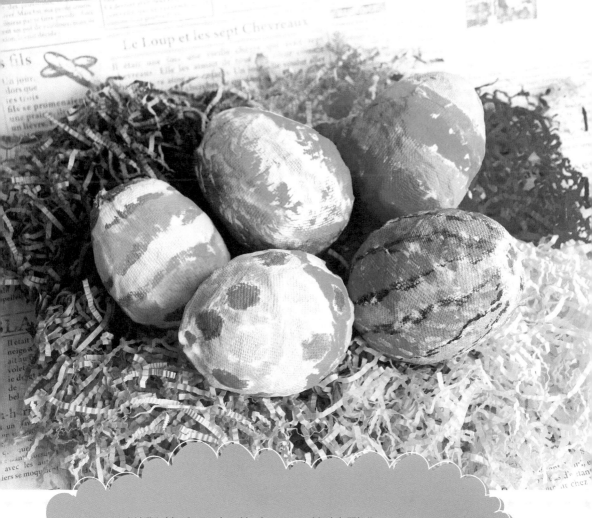

鮮豔的彩蛋裡藏有小小的鼓勵與祝福，
誰能找到彩蛋成為最幸運的人兒呢？

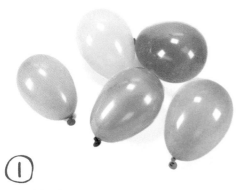

① 先將氣球吹氣。

② 把餐巾紙撕成小碎片。

③ 用刷子將白膠水塗在氣球表面，再將撕碎的餐巾紙覆蓋在氣球上，然後再在餐巾紙上塗上一層白膠水，讓餐巾紙伏貼在氣球上。

④ 重複步驟3的作法，再貼上第2層。貼完第2層後，約靜置陰乾1天。

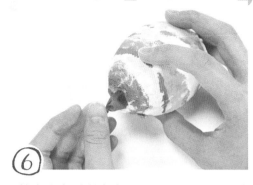

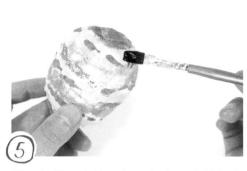

⑤ 等膠都乾了之後，包覆餐巾紙的外殼會變乾、變硬，此時就可以用顏料上色彩繪。

⑥ 等上完色的外殼乾了之後，可用針或其他較尖銳的物品將裡面的氣球戳破後取出。鮮豔的彩蛋，完成！

滾媽的小提醒

1. 幫氣球吹氣時，注意不要吹得太飽，以免在黏餐巾紙時爆裂。當然，你也可以選擇較大的氣球，做成更大的恐龍蛋，製作更大的驚喜。

2. 記得在彩繪紙蛋時，畫筆不要沾太多水，因為這樣會讓乾掉的餐巾紙蛋變得太濕而變形喔！

1　寫張鼓勵孩子的小紙條藏在彩蛋裡，放在孩子一早起床的桌邊或是餐桌上，給孩子一個愛的驚喜。

2　將指定任務寫在紙條上並放入彩蛋內，再把彩蛋分藏在各個角落，接著由孩子找出彩蛋，完成指定任務。也可讓孩子寫任務、藏彩蛋，由家長找出、完成任務。

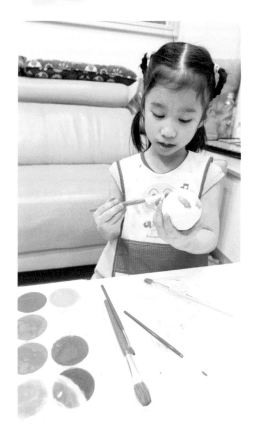

26 菜瓜布
彈珠迷宮

難易度指數：♠♠

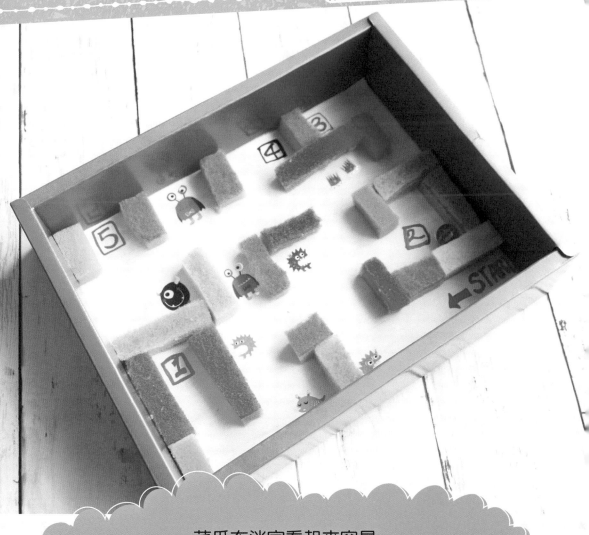

菜瓜布迷宮看起來容易，
裡面卻是危機四伏。
小心！千萬不要遇到大怪獸啊！

- [] 紙盒
- [] 彩色海綿菜瓜布
- [] 怪獸貼紙（可省略）
- [] 彈珠
- [] 白色圖畫紙（可省略）
- [] 顏料
- [] 畫筆
- [] 色筆
- [] 剪刀
- [] 雙面膠

① 在白色圖畫紙上用畫筆沾顏料彩繪底色，畫紙乾燥後剪成紙盒底部大小，貼在紙盒底部。

② 將海綿菜瓜布剪成寬約1.5公分、長短不一的塊狀長方體。

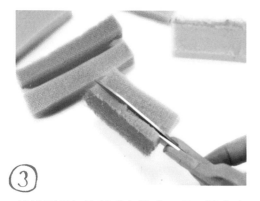

③ 然後再把每條菜瓜布剪成一半，讓高度減半。

④ 在紙盒中排好菜瓜布的位置後，再用雙面膠黏貼固定當成牆壁。

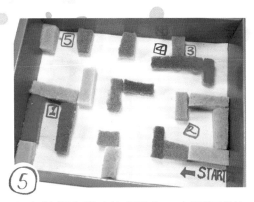

⑤ 用色筆標出彈珠的起點與一定要經過的關卡順序。

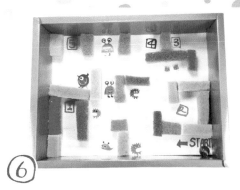

⑥ 貼上怪獸貼紙（或用色筆畫）當陷阱，菜瓜布彈珠迷宮完成。

你可以這樣玩

⭐ 雙手握緊紙盒，並慢慢以左右、上下傾斜的方式控制彈珠滾動的方向，讓彈珠從起點開始，按照關卡順序前進，且要避開怪獸，安全到達最後的關卡就算完成任務。若中途碰觸到怪獸，就要回到起點重來一次。

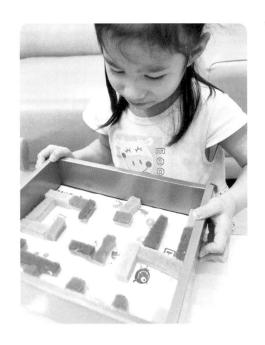

滾媽的小提醒

1. 將大大的海綿菜瓜布剪成塊狀，對孩子來說並不容易，因為除了不好掌握，軟綿綿的特性加上粗糙的表面並不好剪開，所以需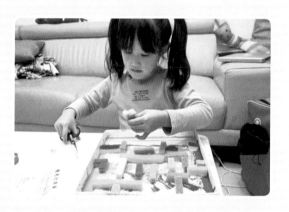要家長先幫忙孩子把菜瓜布剪成條狀，再讓孩子自己剪需要的長度。

2. 孩子在擺設迷宮時，很容易排成封閉的空間，讓彈珠出不去也進不來。此時家長可適時提醒孩子記得幫小彈珠留通道喔！

27 撈冰魚

難易度指數：♠♠

炎炎夏日，最適合撈冰魚！
能玩清涼的水，還能享受撈魚遊戲的樂趣，
太好玩了！

- 魚形製冰盒
- 顏料
- 冰棒棍 8 根
- 小木製曬衣夾 2 個
- 橡皮筋 2 條
- 餐巾紙
- 剪刀
- 臉盆
- 保麗龍膠

① 在魚形製冰盒裡裝水，並滴入幾滴顏料後，放入冷凍庫中等待結冰。

② 將4根冰棒棍黏成正方形。

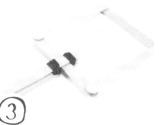

③ 再用橡皮筋把疊在一起的2根冰棒棍固定在正方形上，當成握把。

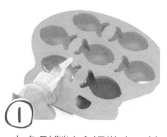

④ 分別將剩下的2根冰棒棍各自貼在木製曬衣夾的一側。

⑤ 將餐巾紙剪成適合大小，鋪放在正方形的位置。

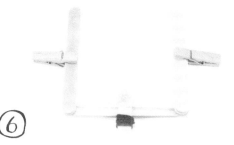

⑥ 再用黏有冰棒棍的曬衣夾，將餐巾紙夾在正方形兩旁。這樣撈魚網就完成囉！

⑦ 接著取出完全結凍的彩色冰魚，就可以玩撈魚遊戲了！

滾媽的小提醒

1. 隨著冰魚融化，變小的冰魚更不容易撈起，需要有點耐心。冰魚的融化速度很快，建議先製作較多量的小冰魚，才能玩得過癮。

2. 家裡沒有魚形製冰盒沒關係，用其他種製冰盒製作彩色冰塊也可以，重點是在撈魚的樂趣啊！

3. 原本兩層的餐巾紙會有點厚，即使遇水也比較不容易破，建議將餐巾紙撕開來，用薄薄的一層餐巾紙來撈，雖然容易破，但也更有趣喔！

你可以這樣玩

1. 初階玩法：將冰魚放進有水的臉盆裡，再用自製撈魚網撈起冰魚。

2. 進階玩法：把數個瓶蓋放進臉盆裡，再將撈起的魚放到瓶蓋中，每個瓶蓋只放1條魚。

3. 用冰魚當畫筆，在白紙上畫畫，體驗冰塊作畫的樂趣。

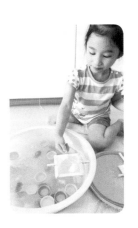

28 鋁箔手掌畫

難易度指數：♠♠

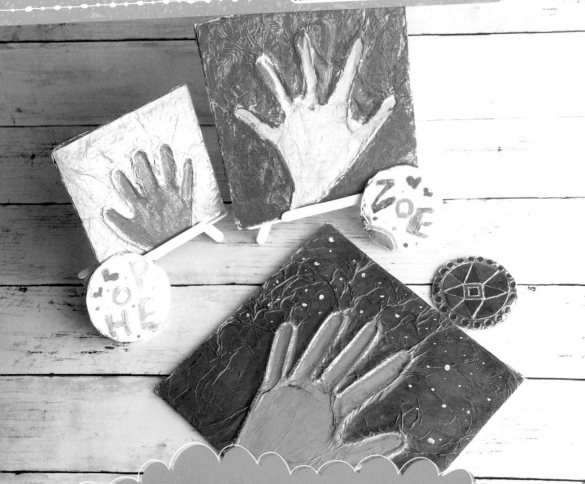

留下充滿回憶的愛的掌印很簡單，
運用毛線、鋁箔的紋路加上壓克力顏料，
就能完成帶點金屬光澤、
藝術感滿點的手掌畫！

	瓦楞紙板		畫筆
	鋁箔紙		剪刀
	毛線		白膠
	壓克力顏料		刷子

① 將掌形畫在瓦楞紙板上。

② 用白膠將毛線黏在掌形上。

③ 接著在手掌裡塗上白膠。

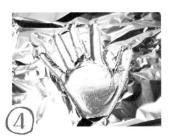

④ 蓋上一層鋁箔紙,並由掌心到手指將鋁箔紙輕輕向下壓平。

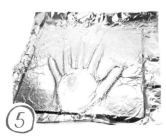

⑤ 再將手掌外的部分塗上白膠,並將鋁箔紙向下輕壓貼在紙板上。

⑥ 多餘的鋁箔紙往後摺向紙板背面,黏貼固定。

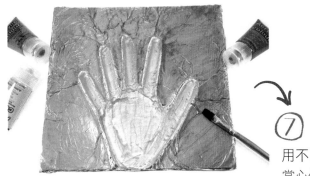

⑦ 用不同顏色的壓克力顏料彩繪掌心與掌心外圍,鋁箔手掌畫,完成!

滾媽的小提醒

1. 黏毛線時，建議分段擠上白膠，黏好一小段毛線後，再擠上白膠黏貼下一段，不要一次將手掌全部塗上白膠，這樣很容易會將白膠沾得到處都是喔！

2. 要輕壓鋁箔紙，千萬不要壓得太粗魯、大力，避免鋁箔紙破裂。

你可以這樣玩

⭐ 可以用鈍鈍的鉛筆在鋁箔紙上畫下圖案，接著以油性色筆上色，紙板上鑽個小洞繫上棉線後，就是個簡單卻華麗的小吊飾囉！

難易度指數：♠ ♠ ♠

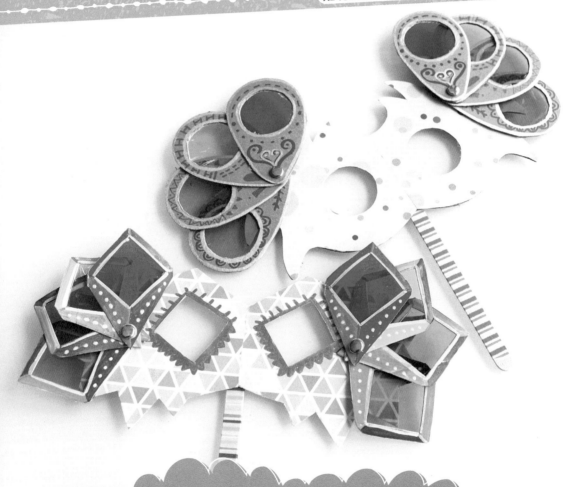

神奇的色彩變變 mask
不只是燦爛華麗的舞會面具，戴上它，
還能讓人隨心所欲的改變周遭環境的顏色喔！

① 先在白紙上描繪膠帶捲的外圍，再畫出活動鏡片的輪廓，然後剪下。

② 再拿一張A4白紙對摺，把剛剛畫好的活動鏡片描繪上去。

③ 接著再畫出半邊面具的輪廓。

④ 剪下畫好的面具草稿。

⑤ 用面具草稿在紙板上描繪出1個面具、8個活動鏡片。

⑥ 剪下面具與活動鏡片，並在活動鏡片上鑽洞。

⑦ 在色紙或美術紙描上面具的輪廓並剪下。

⑧ 再將色紙或美術紙貼在面具上，若是白色厚紙板可直接用色筆上色彩繪。

⑨ 在面具上鑽出穿兩腳釘的洞。

⑩ 將玻璃紙貼到活動鏡片上，並沿著鏡片外緣剪下。

⑪
用色筆彩繪活動鏡片。

⑫
用兩腳釘將活動鏡片固定
在面具上。

⑬
在冰棒棍貼上紙膠帶後，
再黏貼在面具背面。華麗
的色彩變變mask，完成！

你可以這樣玩

⭐ 可任意移動面具上的活動鏡片，透過鏡片上的玻璃紙看看四周的
環境有沒有什麼不同。試試看，如果一眼是紅色鏡片，另一眼是
綠色鏡片，看出去的景色又有什麼變化？還可以試試同一眼有2種
或3種顏色，甚至4種顏色相疊的變化喔！

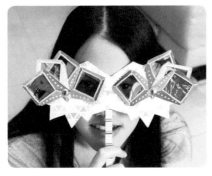

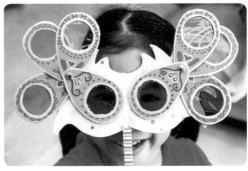

30 瓶蓋翻翻樂

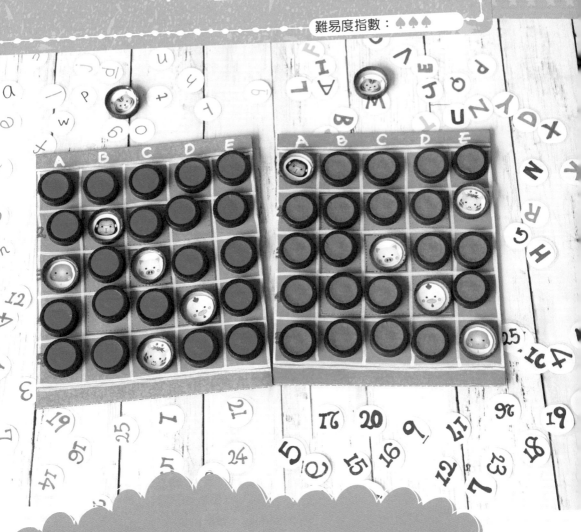

看似簡單的瓶蓋翻翻樂，
還能玩數字棋、四子棋、賓果遊戲、井字遊戲、
座標遊戲和記憶大考驗等多種遊戲喔！

- [] 29 公分 × 寬 25 公分瓦楞紙板 2 片
- [] 雞精瓶蓋 52 個
- [] 書面保護膜
- [] 30 公厘圓點貼，2 色各 26 個
- [] 30 公厘白色圓點貼 52 個
- [] 色筆　　　　[] 剪刀

① 分別在2塊瓦楞紙板上畫出5×5共25個邊長為5公分的格線，再用不同色的色筆標出中間的九宮格。

② 將2色、各26個的圓點貼貼在瓶蓋上。

③ 在30公厘白色圓點貼上，寫上1~26的數字2組，與1組大寫英文字母和1組小寫英文字母。

④ 再用書面保護膜將圓點貼正反面護貝後剪下。瓶蓋翻翻樂，完成！

家中若沒有口徑較大的雞精瓶蓋，也可以用牛奶瓶蓋。
用寶特瓶瓶蓋也行，只是圖卡所能呈現的圖案會比較小。

你可以這樣玩

1 井字遊戲：

雙方輪流下棋，最快連成一
線者獲勝。

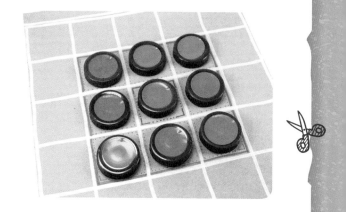

2 四子棋：

雙方輪流下棋，最先連成4
子一線者獲勝。

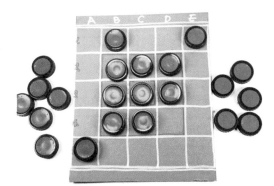

3 瓶蓋疊疊樂：

瓶蓋疊得最高者獲勝。

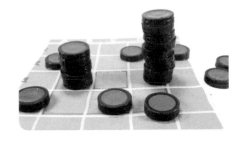

4 賓果遊戲：

可放入圖卡、數字卡，或是字母卡，
進行賓果遊戲，最先連成5條線者獲
勝。

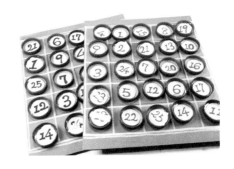

5 我會跟著這樣排：

爸爸媽媽在一張棋盤上擺好動物圖卡
後，讓孩子藉由觀察將相同的動物圖
卡擺在另一張棋盤相同的位置上。也
可以在棋盤上擺好圖卡，讓孩子觀察
30秒後，用書或紙張蓋住棋盤，再讓
孩子憑著記憶在另一張棋盤的相同位
置擺上相同的圖卡。

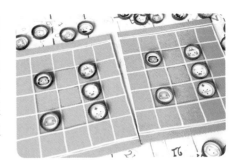

6 圖卡配對翻翻樂：

在24個同色的瓶蓋中，分別放入12組配
對圖卡（如英文大小寫字母配對)，然後將
瓶蓋放在其中一片棋盤上，中間的位置不
放，翻到相同圖案得1分。或是進階擴大到
2片棋盤，共25組配對圖案。

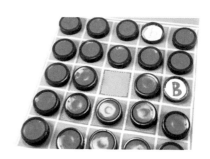

7 座標遊戲：

製作2組相同的動物圖卡，然後在棋盤的
上方與左方分別標上英文字母A～E和數字
1～5，再拿出動物圖卡、英文字母A～E圖
卡，以及數字1～5圖卡，由家長列出動物
們的座標（如圖中左側，如：小雞－A，
3），請孩子依座標指示將另一組動物圖卡
放入正確位置。家長也可在棋盤上隨意擺
放動物，請孩子找出動物們的正確座標。

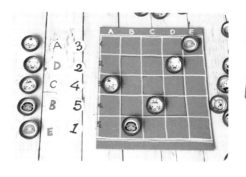

8 大吃小數字棋：

在同種顏色的瓶蓋內放入2組顏色不同的
數字1～12，再把瓶蓋放在棋盤上，中間
位置不放棋。猜拳，贏家先翻蓋決定棋子
顏色，之後再輪輸家翻蓋。當對手翻到比
自己還小的數字時，就可以吃掉對方的棋
子。相反的，若是對方的數字比自己的
大，就要趕快往旁邊空位的地方逃走，走
法有點類似象棋中的暗棋。相同的數字則
可以互吃。棋局最後以棋盤上剩下棋子較
多者獲勝。

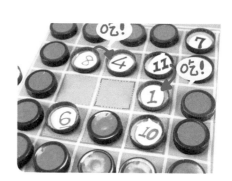

31 簡易桌上曲棍球

難易度指數：♠♠♠

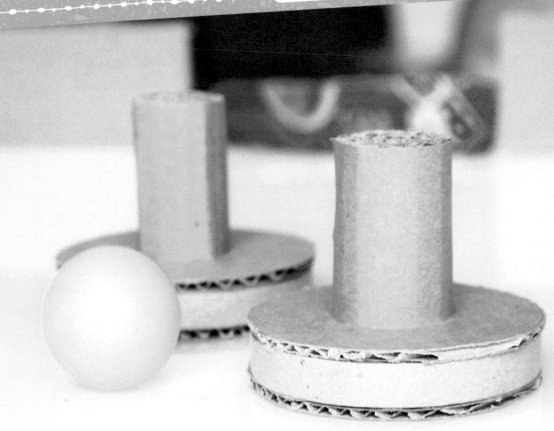

緊張又刺激的桌上曲棍球在家也能玩，
用紙板把客廳的茶几圍起來，
趕緊來場讓心跳加快的桌上曲棍球賽吧！

☐ 瓦楞紙板 ☐ 美工刀／剪刀
☐ 細膠帶捲 2 個 ☐ 白膠
☐ 紙盒 1~2 個 ☐ 油漆膠帶
☐ 乒乓球 1 顆

① 剪下4片和膠帶捲相同大小的圓形瓦楞紙板。

② 分別將圓紙板黏在膠帶捲的兩面。

③ 裁下2塊長20公分、寬5公分的瓦楞紙板,將紙板捲起後用白膠黏合固定。可以綁上橡皮筋避免剛上膠的紙板鬆開,等膠乾了且紙板完全黏合後再解開。

④ 將捲起的紙板黏在膠帶捲上。擊球器完成!

⑤ 把紙盒一分為二。

⑥ 裁下寬約5公分的長紙板條,如圖以油漆膠帶固定在桌子周圍。記得在其中兩側留好進球洞。

⑦ 用油漆膠帶將切半的餅乾盒分別貼在兩側的進球洞洞口。

⑧ 擺上乒乓球與擊球器,桌上曲棍球,完成!

1. 餅乾盒的大小沒有限制，可視桌面大小做選擇，大一點的桌子就用大一點、長一點的餅乾盒，這樣球門比較寬，也比較容易進球。

2. 建議使用油漆膠帶固定紙板與桌子，這樣拆除時比較不會留下殘膠傷了桌面。

你可以這樣玩

⭐ 把球撞進對方的球袋裡則獲得1分，限時內，得分最多者獲勝。

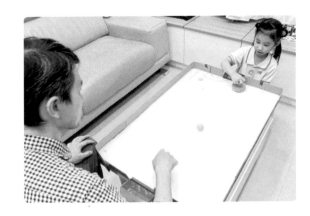

32 寶特瓶魔杖

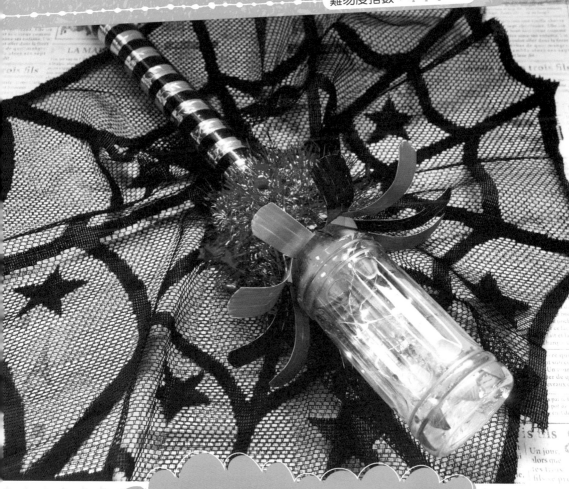

寶特瓶與保鮮膜紙捲的絕妙搭配，
充滿魔力的閃亮魔杖華麗現身！

① 在寶特瓶口下方鑽個小洞。

② 以金色油性筆上色。

③ 將保鮮膜紙捲塞進寶特瓶瓶口。

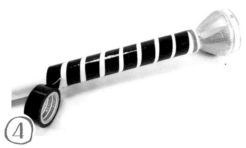

④ 以螺旋狀的方式將黑色膠帶貼在紙捲上。

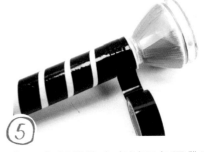

⑤ 瓶口與紙捲接合處以黑色膠帶黏貼固定。

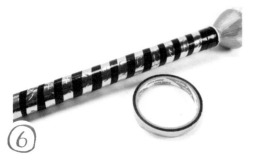

⑥ 將金色亮光膠帶以螺旋狀的方式黏貼在紙捲上。

⑦ 紙杯杯底剪出一個和紙捲口徑相同大小的圓，並把紙杯剪成花狀造型。

⑧ 用油性色筆為紙杯的正反兩面塗上顏色。

⑨ 把LED線燈穿進寶特瓶的小洞中。

⑩ 將花狀紙杯套進瓶口。

⑪ 將金蔥彩帶纏繞固定在紙杯與紙捲交界處。

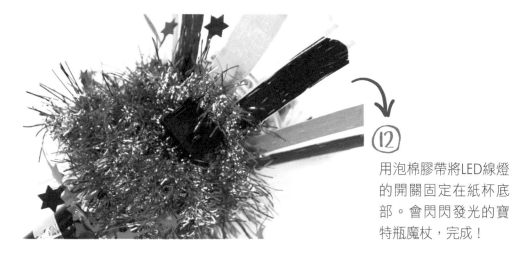

⑫ 用泡棉膠帶將LED線燈的開關固定在紙杯底部。會閃閃發光的寶特瓶魔杖，完成！

滾媽的小提醒

1. 紙杯的部分可隨意造型，不一定要花狀，也可剪成星芒狀，或是不規則的造型來增加神祕感。

2. 沒有LED線燈也沒關係，用一般燈籠的七彩LED燈也行，只是寶特瓶上的洞就要挖大一些，才能將LED燈籠鑲嵌在寶特瓶中。

你可以這樣玩

1. 因寶特瓶本身紋路的關係，當LED燈點亮時，會投射出很奇特的光影。把室內的燈都關掉，唸出神奇的魔咒，點亮手中的魔杖對準天花板或牆壁，看看魔杖發出的奇幻魔光吧！

2. 做角色扮演或是參加萬聖節的扮裝派對，魔杖就會是一樣不可或缺的道具，加上特殊的服裝造型，整個注目的焦點就是你！

33 復古竹筷槍

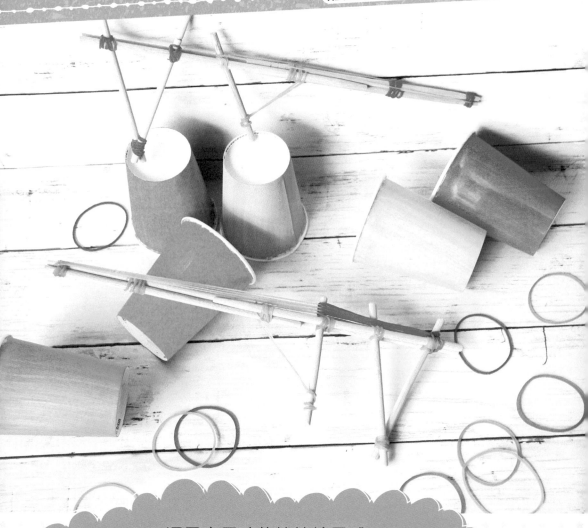

還是古早味的竹筷槍最威！
簡單幾個步驟一把竹筷槍就完成，
還能改造成五連發喔！

依圖示用橡皮筋分別將2支12.5公分的
竹筷綁在2支完整的竹筷中間，下方以
橡皮筋固定，當成握把。

再依圖示以橡皮筋把10.5公分的竹筷固
定在2支完整的竹筷中間，當成扳機。

在扳機前5公分處接上2支完整的竹筷，
並綁上橡皮筋固定。

將橡皮筋從前方套入2支竹筷中，並將
它拉到步驟3的橡皮筋固定處。

然後將剛才的橡皮筋纏繞固定在扳機
上，此時扳手下方會稍稍往前。

再依圖示在前端的竹筷綁上2條橡皮筋
固定。單發竹筷槍，完成！

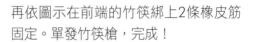

⑦

將橡皮筋套進槍口的缺口中,往後拉套在扳機上方,輕扣扳機,橡皮筋就會彈飛出去囉!

○○○○ 進階版五連發竹筷槍 ○○○○

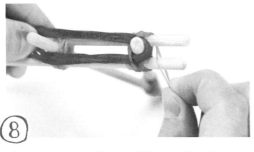

⑧

將5條紅色橡皮筋套在握把的2個竹筷上,再依圖示用1條綠色橡皮筋把這5條紅色橡皮筋纏繞固定在靠近尾端的竹筷上。

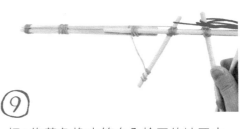

⑨

把1條黃色橡皮筋套入槍口的缺口中,往後拉套在扳機上方,接著再拉起後面其中一條紅色橡皮筋套在扳機上。

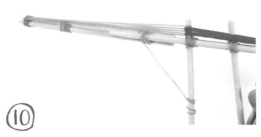

⑩

重複步驟9的作法,依序將剩下的紅色橡皮筋套在扳機上。五連發竹筷槍,完成!

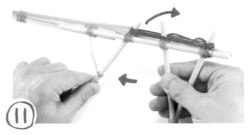

⑪

先將扳機往前拉,讓原本壓在黃色橡皮筋上方的紅色橡皮筋往後彈開。

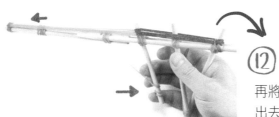

⑫

再將扳機往後拉,黃色橡皮筋就會彈射出去。

滾媽的小提醒

1. 裁切竹筷時會需要使用鉗子，力氣不夠或是較小的孩子可請家長幫忙。

2. 用橡皮筋固定竹筷，或是裝填子彈橡皮筋時要特別小心，為避免橡皮筋彈射到眼睛，最好可以戴上護目鏡。

3. 竹筷槍千萬不能對著人射擊，以免發生危險或受傷喔！

★ 準備幾個紙杯擺放在椅子或桌上，在一定的距離與子彈數量內，擊落的杯子數目最多者獲勝。

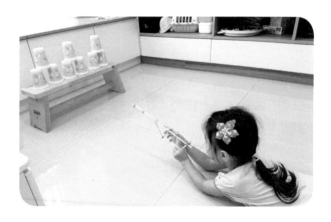

老少咸宜，大人小孩都愛玩的彈珠台，
怎麼玩都玩不膩！想讓彈珠落在最少排或
最多排其實不簡單，快來挑戰吧！

材料 & 工具		
☐ A4 紙盒	☐ 長竹籤	☐ 白膠
☐ 150 磅 A4 牛皮紙	☐ 鉛筆	☐ 雙面膠
☐ 瓦楞紙板	☐ 彈珠	
☐ 寬冰棒棍 1 根	☐ 美工刀／剪刀	

① 將A4牛皮紙長邊對摺裁成兩半，取其中一半對摺、對摺再對摺後攤開，會把紙分成8等分。

② 然後再將每個等分摺一半，變成16等分。

③ 接著長邊對摺剪成兩半。

④ 用雙面膠將分開的兩半黏接起來。

⑤ 先用鉛筆在牛皮紙上由左而右依照順序寫上1、2、3，然後再用雙面膠將1和2的背面相黏，就會變成右圖的樣子。

⑥ 在距離盒底下緣8公分的地方黏上長約5公分的瓦楞紙板。然後在紙板右側貼上2條長約17公分的雙面膠。

⑦ 撕開雙面膠,接著將步驟5的牛皮紙貼上去,大約留9個欄位,多餘的部分剪掉。

⑧ 剪一段長21公分、寬5.5公分的牛皮紙,並對摺。兩邊再往上摺0.5公分,並在距離其中一端3公分的地方,在兩邊各剪一刀。

⑨ ①黏上長5公分的瓦楞紙板。②將步驟8的長條以雙面膠黏貼在紙盒上,並將頂端3公分的地方稍微往內彎。

⑩ 在紙盒上方用牛皮紙貼出一個有弧度的擋板。

⑪ 再重複步驟1~3的方法摺出長條,並一一剪下。

⑫

將長條對摺後，用剪刀剪去對摺處一角後攤開，底下虛線的部分往上摺，然後再將往上摺的兩個部位用白膠相黏。

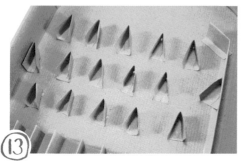

⑬

將步驟12做好的紙片由上而下依序黏貼在紙盒中央，紙片間的距離要能讓彈珠通過。

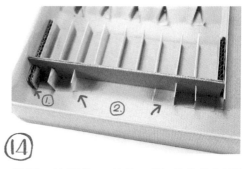

⑭

裁切一塊長約18公分、寬3公分的瓦楞紙板當擋板，並在擋板下方再黏上①長約1.5公分的瓦楞紙板1片，和②1.5公分寬的牛皮紙擋板（摺法同步驟5）2副。

⑮

將長竹籤擺放在盒蓋與彈珠台中間，可前後移動竹籤來調整彈珠台的傾斜度。

⑯

放上小彈珠和寬冰棒棍，紙盒彈珠台就完成囉！

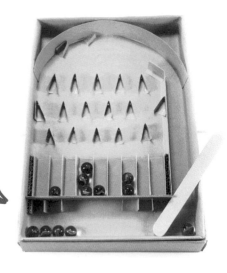

1. 可以挑戰彈珠落入的排數在4排以內，或是讓彈珠落入全部的排數中。

2. 還可以依照相同的作法做出大的彈珠台，只是需要將原本牛皮紙的部分都換成瓦楞紙板和較厚的餅乾盒紙板，也換成大顆的彈珠，還可以加上指尖陀螺來改變彈珠的方向喔！

3. 除了利用紙盒、瓦楞紙板，平常收集的瓶蓋、吸管等也可拿來當中間的障礙物，甚至可以調整障礙物的位置與數量，看看彈珠落下的情形有什麼變化。

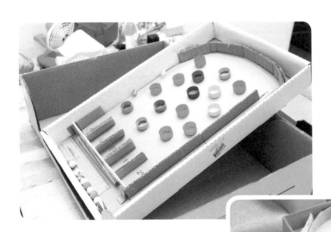

35 寶特瓶 浴室玩水組

難易度指數：♠♠♠♠♠

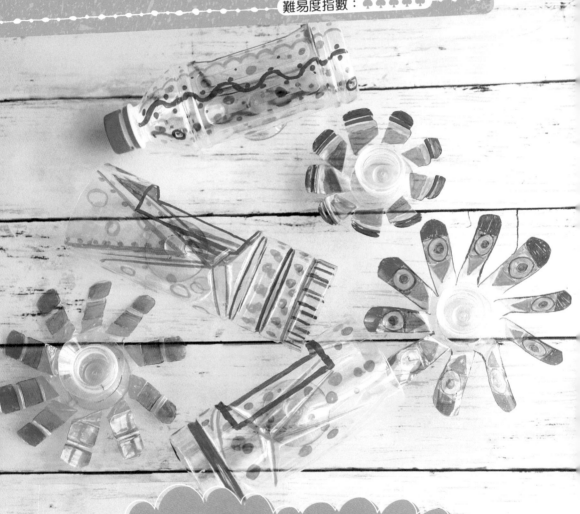

這玩水組也太好玩！還有會轉動的水風車！
有了寶特瓶玩水組，還有誰不愛洗澡呢？

	寶特瓶數個	□ 美工刀／剪刀
	40 公厘塑膠吸盤數個	□ 鑽子
	油性色筆	□ 三秒膠

8cm

① 切除瓶口後，取寶特瓶上方長約8公分的部分。

② 用剪刀剪平寶特瓶裁切面的粗糙處。

③ 將剪下的部分由寬口徑的地方往窄口徑的方向剪開，但預留2公分的寬度，不要剪到底。

④ 將剪開的條狀底部往外斜折成扇葉狀。

⑤ 用剪刀修整扇葉尾端的尖角。

⑥ 以油性色筆彩繪上色。

⑦ 將另一個寶特瓶上方（含瓶口）約5公分的部分剪下。

⑧ 將扇葉的正面套入瓶口，再用三秒膠將塑膠吸盤黏在瓶口。水風車的部分，完成！

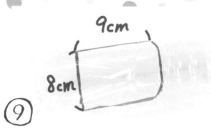

⑨

在剩餘的寶特瓶瓶身中央剪出長約9公
分、寬約8公分的長方形缺口。

⑩

以油性色筆彩繪上色。

⑪

在瓶身側邊鑽洞，並在孔
洞邊剪出十字。

⑫

再將塑膠吸盤塞入孔洞中。

⑬

剪去瓶底的部分。雙向水
管，完成！

⑭

再取另一個寶特瓶，瓶身剪下長約9公
分、寬約8公分的缺口，以油性色筆彩
繪後，在側邊鑽洞，塞進塑膠吸盤。

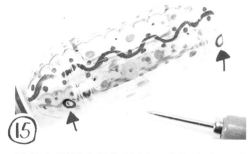

⑮

接著在同個寶特瓶的缺口底部左右兩端
鑽洞。

⑯

寶特瓶浴室玩水組，完成！

滾媽的小提醒

1. 家長可幫忙裁切寶特瓶，並修平因裁切而變得粗糙尖銳的地方，以免傷了寶貝的手。

2. 有些塑膠吸盤因為構造不同，可能無法完全卡在洞裡，建議可以用三秒膠黏貼固定。使用三秒膠時，也請家長輔助，以免發生危險。

你可以這樣玩

 將寶特瓶玩水組吸附在浴室的牆壁或玻璃門上，然後自行設計擺放位置來決定水流的流向，帶動水風車轉動。

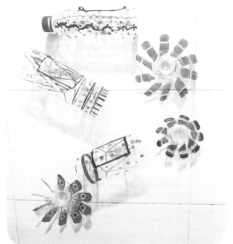

美感遊戲 • 151

滾妹・這一家♡

3

節 · 慶 · 小 · 物

節慶小物分為 3 個部分：萬聖節、聖誕節和農曆新
年。萬聖節時，教你做會讓人嚇一跳的「毛根蜘
蛛」和不倒的「紙杯淘氣鬼」，還有也是一張紙就
能完成的空靈夢幻精靈帽。到了溫馨歡樂的聖誕節，
就跟著我們一起利用簡單的材料做出漂亮的「雪花窗
花」、「不倒聖誕老公公」和超質感的「紙板聖誕樹」，
為家裡增添濃濃的聖誕氣氛吧！在農曆春節中，會教大家利用
圓點貼貼出可愛的生肖紅包袋、利用紅包袋做成逗趣的小醒獅，還有只
要一張紙就能完成的喜氣洋洋小花燈。

36 蜘蛛戒指

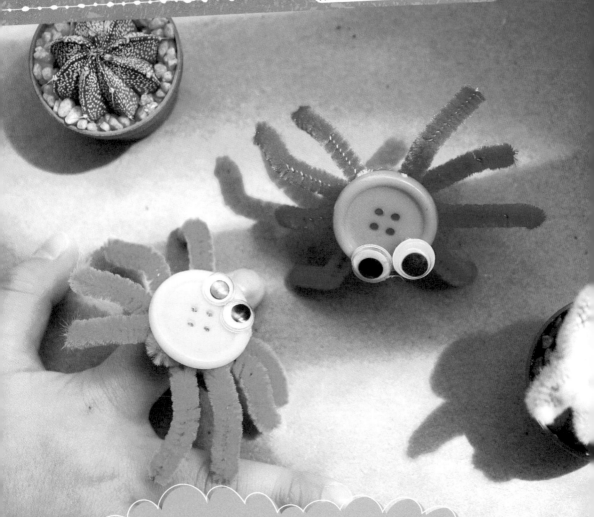

用毛根和鈕釦就能做出可愛的小蜘蛛，
趕快把它做成戒指戴在手上，
參加萬聖節派對吧！

①

將1/2條毛根對半纏繞在較粗的筆管上，並在上方扭轉1圈後固定。

②

把1根毛根完整的對折再對折後，剪成4等分。

③

接著把4根毛根折成V字形。

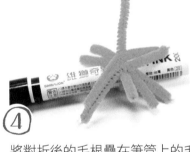

④

將對折後的毛根疊在筆管上的毛根中央。

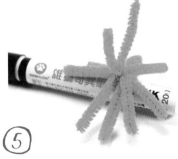

⑤

將纏繞在筆管上的毛根兩端交叉，接著把其餘4根毛根緊緊纏繞固定。

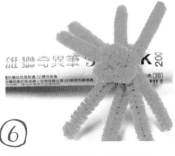

⑥

把扭緊後剩下的毛根反折。

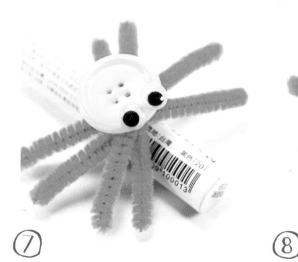

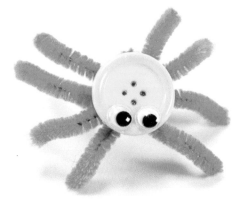

⑦
以保麗龍膠將鈕釦黏貼在毛根反折處，
並黏上活動眼睛。

⑧
把蜘蛛從筆管中輕輕取出，並將每隻腳
輕輕向下拗彎曲。完成！

滾媽的小提醒

建議可以在步驟4時，將對折的毛根塗上些
許熱熔膠，讓它稍微固定在筆管的毛根中
央，這樣在步驟5時就比較容易將其他毛根
纏緊，而不容易滑動。

37 木乃伊寶寶書籤

難易度指數：♠ ♠

想做個不一樣的萬聖節書籤嗎？
快來跟著做這可愛又簡單的木乃伊寶寶，
讓它們陪著你一起看書喔！

材料 & 工具	☐ 黑色毛根 1 條	☐ 剪刀
	☐ 白色毛根 2 條	☐ 保麗龍膠
	☐ 活動眼 1~2 個	
	☐ 11 公分冰棒棍 1 根	
	☐ 油性筆	
	☐ 金屬色油漆筆	

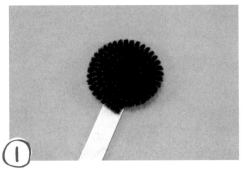

① 將黑色毛根捲成圓餅狀,用保麗龍膠黏貼在冰棒棍上,此時用手指輕壓,讓毛根固定在冰棒棍上。

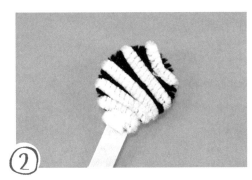

② 把白色毛根從上而下纏繞在黑色毛根上。

③ 另一條白色毛根對折再對折後,剪成4段。

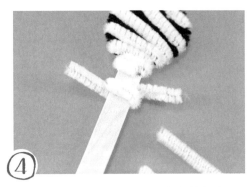

④ 把第一段纏繞在頭部下方的冰棒棍上。

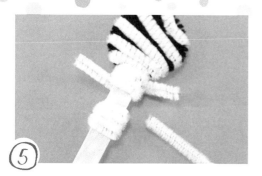

⑤ 接著將第二段全部纏繞在冰棒棍上。

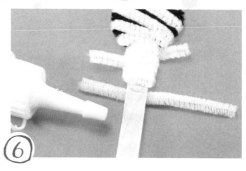

⑥ 先在冰棒棍塗上保麗龍膠後,再纏上第三段。

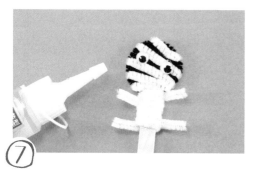

⑦ 以保麗龍膠將活動眼睛黏貼固定。

⑧ 最後再用油性筆與金屬色油漆筆畫上圖案,完成。

滾媽的小提醒

將白色毛根纏繞在黑色毛根上時,只要順著黑色毛根的外圍輕輕拗折就好,千萬不要纏得太緊、太用力,這樣木乃伊寶寶的頭就會變形囉!

38 紙杯淘氣鬼

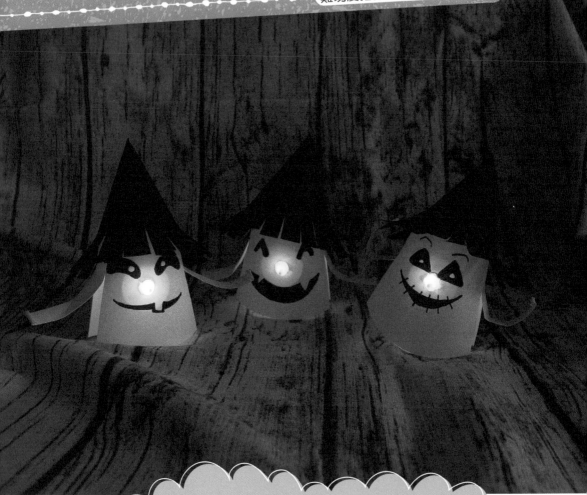

萬聖節怎麼能少了淘氣鬼來搗蛋呢？
輕輕撥一下，他們還會搖晃身體，
露出得意又詭異的笑容呢！

- ☐ 紙杯
- ☐ B4 黑色美術紙
- ☐ LED 蠟燭燈或燈籠燈
- ☐ 黑色色筆
- ☐ 剪刀
- ☐ 圓規
- ☐ 雙面膠

① 在紙杯一側剪個寬約1.5公分、長約6公分的開口。

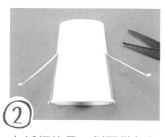

② 在紙杯的另一側再做個相同的開口。

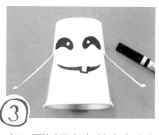

③ 在正面以黑色色筆畫上淘氣鬼的眼睛、鼻子和嘴巴。

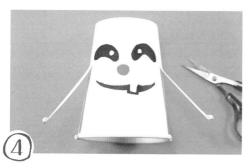

④ 將淘氣鬼的鼻子挖空。

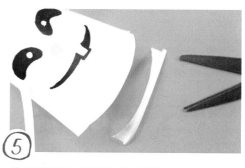

⑤ 將紙杯的前後杯緣剪出弧度。

⑥ 用圓規在黑色美術紙上畫一個半徑11公分的圓並剪下。

⑦ 再將圓對摺剪半,只取其中一半,另一半可以再做一個紙杯淘氣鬼。

⑧ 把半圓捲成圓錐狀，並用雙面膠黏合固定。

⑨ 在圓錐下緣剪出寬約1公分、長約3公分的長條。

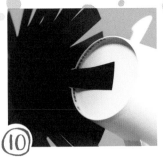
⑩ 選擇內側其中一個長條貼上雙面膠，並固定在杯底。

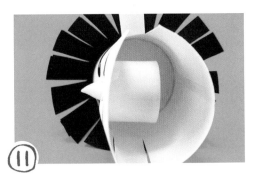
⑪ 最後將LED蠟燭燈穿進鼻子的洞中。

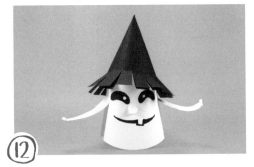
⑫ 搖晃的紙杯淘氣鬼，完成！

滾媽的小提醒

在幫淘氣鬼做黑色帽子時，不要把圓錐捲得太小太窄，這樣才能完全蓋住杯底的上緣，不然帽子會很容易滑落下來，戴不住喔！

難易度指數：♠♠♠

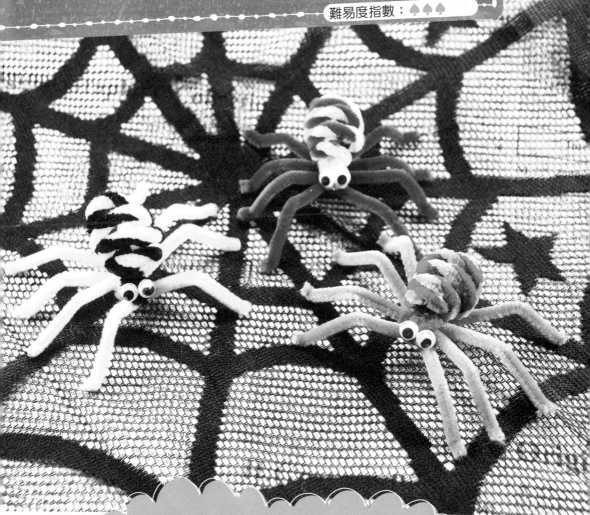

萬聖節最不能少的就是可怕的蜘蛛啦！
這隻毛根蜘蛛幾乎假可亂真，只需要幾條毛根
就能完成，趕快來做一隻送給朋友吧！

①

先將黃色和棕色的毛根相互交錯捲在一起。

②

將捲好的毛根捲繞在奇異筆上後取下。

③

接著將1/2條黃色毛根對折。

④

將對折的黃色毛根穿入步驟2的螺旋毛根中。

⑤

將螺旋毛根推到黃色毛根底部,再把黃色毛根相互交錯扭緊。

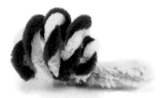

⑥

將扭緊後的黃色毛根往螺旋毛根方向對折。

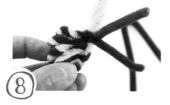

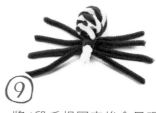

⑦ 將剩下的2條棕色毛根分別對折剪半,將分成4段的毛根再分別對折。

⑧ 將對折的毛根一一套在螺旋毛根前的黃色毛根上,並在下方交叉扭轉固定。

⑨ 將4段毛根固定後會呈現照片中的樣子。

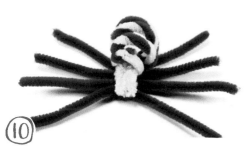

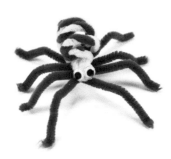

⑩ 將前段的黃色毛根再往螺旋毛根方向對折。

⑪ 最後,在前端以保麗龍膠黏貼上活動眼睛,並將8隻腳的中間與尾端稍微拗折,完成!

滾媽的小提醒

毛根蜘蛛主要是由4.5條的毛根做成,先選擇2種顏色來當身體,再用其中一種顏色做腳的部分。當然,也可以自由配色,做出更有特色或更嚇人的毛根蜘蛛喔!

40 一張紙做精靈帽

好夢幻的精靈帽！只要把一張紙剪開，
加上隨意捲曲的紙捲，就能
做出一頂獨一無二的夢幻精靈帽囉！

材料 & 工具	☐ 4 開美術紙 1 張	☐ 釘書機
	☐ 色紙	☐ 雙面膠
	☐ 剪刀／美工刀	
	☐ 鉛筆	

① 在美術紙其中一個長邊分別畫出距離底邊2公分與6公分的標線，其餘的部分畫出寬為3公分的裁切線。

② 在距離底邊2公分處剪出波浪造型的花邊。

③ 把間隔距離3公分的線條一一剪開。

④ 將美術紙圍成一個圓，並調整到適合的大小後黏合固定。

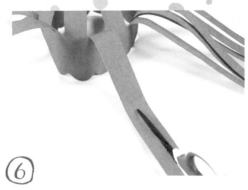

⑤ 將偶數的長紙條拉起並往中心集中,然後用釘書機固定住長紙條約中間的位置。

⑥ 底下未抓起的紙條,部分可再用剪刀剪成一半,變成更細的長條,讓紙條有寬有窄,更有層次變化。

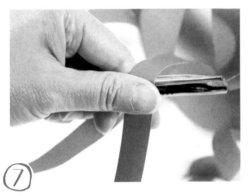

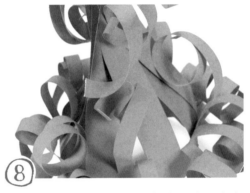

⑦ 再利用鉛筆或美工刀從不同方向順過紙條,讓紙條呈不規則的捲曲狀。

⑧ 可依喜好用雙面膠將捲曲的紙條固定在中間的紙條上。

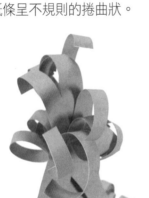

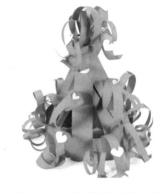

⑨ 可以用剪刀將最上方的紙條剪成一半,變成更細的紙條後,再用鉛筆捲出造型。

⑩ 最後可再用色紙剪些簡單的小圖案貼在帽子上,夢幻的精靈帽,完成!

你 可 以 這 樣 玩

1. 一張紙做精靈帽主要是利用寬細不同的不規則捲曲紙條搭配、變化,而做出各種具有藝術感的造型帽,所以可以試著從不同的方向來捲曲紙條,讓變成螺旋狀的紙條更有變化。

2. 除了用一張紙來做精靈帽外,也能試試用2張或多張不同顏色或花色的美術紙來做,讓帽子有更豐富的變化喔!

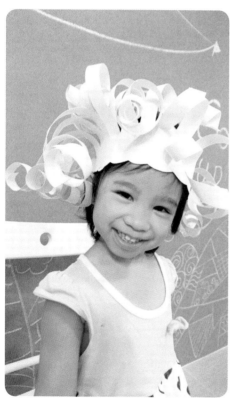
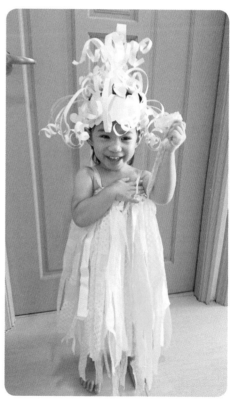

41 不倒聖誕老公公

難易度指數：♠♠

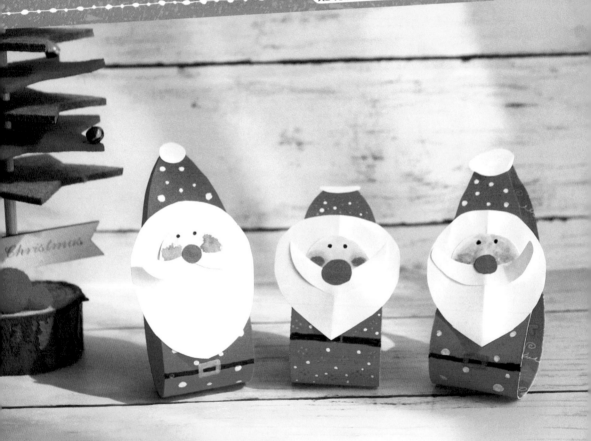

這聖誕老公公也太可愛了！輕輕一吹，
他還會前後搖擺呢！看著他搖擺的模樣好療癒，
趕快拿起色紙也來做個不倒的聖誕老公公吧！

① 將1/2張色紙的長邊對摺後裁成兩半。

② 將其中一半的紙條捲成圈狀後用白膠固定。

③ 另一半對摺後在上面畫個倒V並沿著線條剪裁。

④ 再將剪好的紙條，尖端對著尖端捲成圈狀，然後相黏固定。

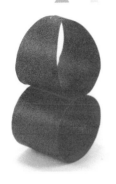

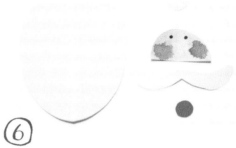

⑤

將步驟4的紙捲貼在步驟2的紙捲上方。

⑥

在白色美術紙上畫出一個長約6公分、
寬約5公分，上寬下窄的橢圓形、直徑
約2.5公分的半圓形、一副翹翹的小鬍
鬚、2個分別為白色和紅色的小圓，並
剪下。半圓形上記得畫上老公公的眼睛
和腮紅。

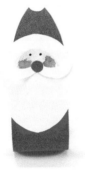

⑦

將鬍鬚與臉型五官組合黏好後，就能貼
在上方的紙圈上。

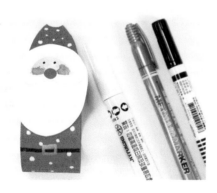

⑧

用油漆筆與黑色色筆在色紙上畫出喜歡
的顏色和花樣。

⑨

最後在底部的紙捲中央貼上泡棉膠帶，
並黏上彈珠或紙黏土。不倒的色紙聖誕
老公公，完成！

通常在黏完彈珠或黏土後，會發現聖誕老公公怎麼會站得斜斜的？這和彈珠擺放的位置有關，建議不要一口氣將彈珠黏死，慢慢調整彈珠的位置，讓聖誕老公公的身體變正後，再將彈珠黏好固定喔！

42 聖誕樹吊飾卡

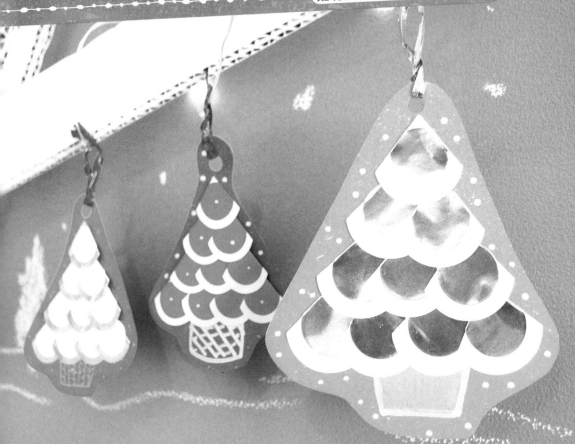

叮叮噹！叮叮噹！鈴聲多響亮……
家裡沒有聖誕樹也沒關係，用圓點貼貼出可愛的
聖誕樹小卡，再將它們掛在窗戶旁或櫃子上，
一樣有濃濃的聖誕氣息喔！

☐ 30 公厘白色圓點貼	☐ 白色油漆筆
☐ 30 公厘金色圓點貼	☐ 金屬色簽字筆
☐ 20 公厘白色圓點貼	☐ 打洞器
☐ 20 公厘金色圓點貼	☐ 金屬紮繩
☐ 美術紙	

 ①

將20公厘的金色圓點貼貼在30公厘的白色圓點貼中央，一共貼10組。

 ②

撕下步驟1的圓點貼後，將上方兩側往後摺出尖角。

③

在美術紙上用金屬色簽字筆畫出樹幹，再貼上4張步驟2的圓點貼。

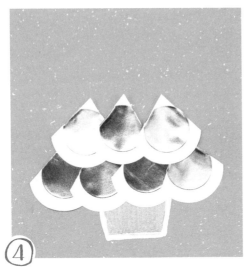

④

接著再把3張步驟2的圓點貼貼在上一層。

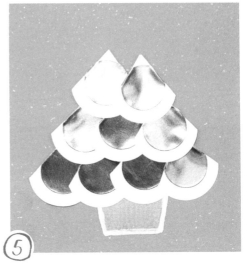

⑤

再把2張步驟2的圓點貼貼在上一層。

⑥
最後再把1張步驟2的圓點貼貼在最上層。

⑦
沿著聖誕樹的外圍將它剪下，並且用白色油漆筆在樹旁畫上小雪花，最後在卡面上方打個洞，穿進金屬紮繩或棉線，完成！

滾媽的小提醒

1. 除了用30公厘和20公厘的圓點貼來搭配外，也可以試試20公厘搭配15公厘的圓點貼，或者尺寸更小的圓點貼組合，這樣就可以做出不同尺寸的聖誕樹吊飾卡。當然也可以隨意配色，貼出更多顏色的聖誕樹。吊飾卡的背後還可以寫上對家人朋友的祝福呢！

2. 除了做成吊飾外，將圓點貼聖誕樹貼在漂亮的美術紙上做成卡片也很有質感。不同顏色、尺寸的圓點貼還能相互搭配，加上毛線，也能貼出俏皮可愛的小公主喔！

43 聖誕精靈帽

難易度指數：♠♠

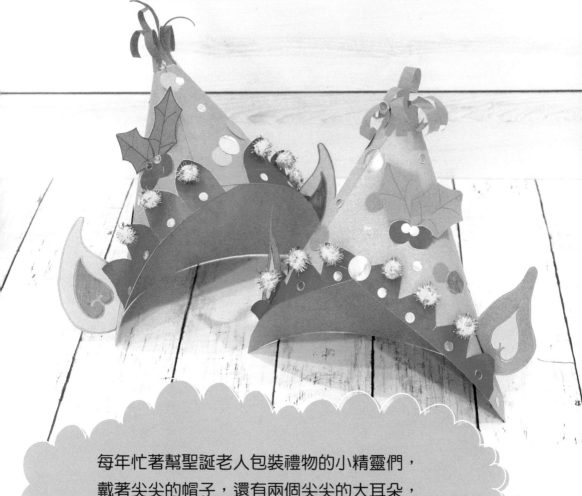

每年忙著幫聖誕老人包裝禮物的小精靈們，
戴著尖尖的帽子，還有兩個尖尖的大耳朵，
模樣可愛極了！現在只要1張美術紙、幾張色紙和圓點貼，
就能做出可愛俏皮的聖誕精靈帽！

① 先將美術紙橫放，稍稍對摺後找出上緣的中心點，並在其中一半黏上雙面膠帶。

② 將上方兩側往中間捲成圓錐狀，再撕下雙面膠固定。

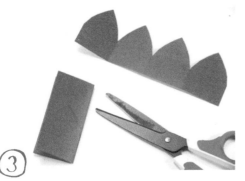

③ 取一張色紙對半剪開，先將其中一半對摺再對摺，在上面畫一個倒V字後沿線剪開。展開後會呈現像一座座小山的形狀。另一半的色紙也重複相同作法。

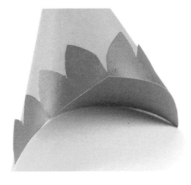

④ 將剪好的色紙貼在帽子前方邊緣。

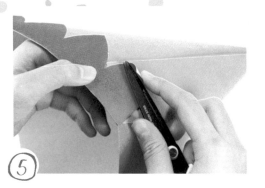

⑤

可以利用剪刀或筆順一下色紙尖端，讓它稍微有捲度。

⑥

拿出另一張色紙對摺後畫上精靈尖尖的耳朵，記得也要畫出預留黏貼的部分。

⑦

把耳朵剪下後，再用色筆加以描繪。

⑧

取最後一張色紙的1/8對摺，畫上半邊的聖誕紅形狀後剪下。

⑨

用筆描繪葉子的輪廓，然後連同用剩餘的色紙剪成的小紅果黏貼在帽子上。

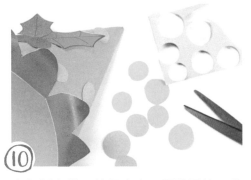

⑩

在色紙上剪下數個大小不同的圓後，黏貼在帽子上。

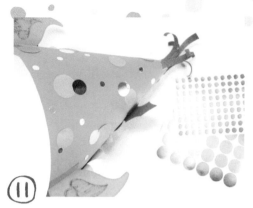

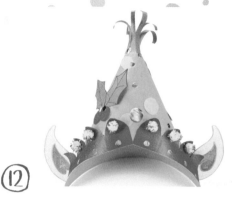

⑪ 將剛才做好的耳朵貼在帽子下緣兩側。利用剩餘的色紙剪成細長條狀，黏貼在帽子尖端。再將20公厘與8公厘的金色圓點貼隨意貼在帽子上。

⑫ 最後再貼上金蔥毛球。可愛的聖誕精靈帽，完成！

滾媽的小提醒

圖中示範的綠色帽子是比A4再大一點的尺寸，適合頭圍較小的幼兒。而紅色帽子是以B4美術紙做成，尺寸較大，適合頭圍較大些的幼兒或是小學生喔！

44 聖誕手套愛心卡

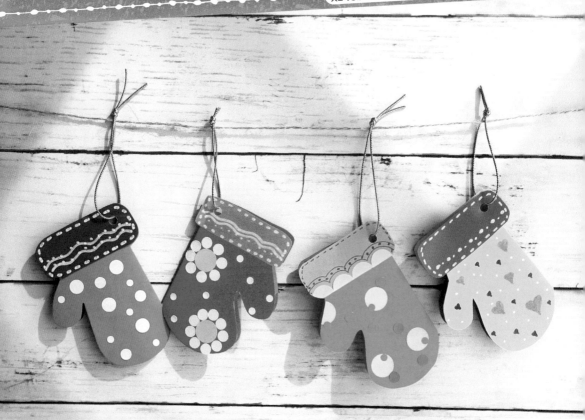

看啊！溫暖的手套裡，
捧著帶有滿滿祝福的愛心。
收到手套卡的人一定超幸福的！

① 將雙面色紙對摺後，在下方畫出手套圖案，上面則畫出一個長約8.5公分、寬約3公分的長方形，然後剪下。

② 剪下後會是2片長方形的色紙和1片手掌相連的色紙。可以將長方形色紙的4個角修成圓角，看起來會比較自然。

③ 將長方形色紙黏貼在手套上方，前後兩邊都要貼。

④ 利用圓點貼、色筆，或白色油漆筆彩繪裝飾手套。

⑤ 將另一張色紙對摺再對摺，裁成4等分。其中1/4張色紙再對摺，畫上半個愛心，並在愛心下方畫出預留黏貼的部位後剪下。

⑥ 利用色筆彩繪愛心並寫上祝福，下方預留的部分貼上雙面膠。

⑦ 愛心尖尖的尾端對準手套中心的摺線，黏貼部分的底線水平擺放貼在手套其中一側，再將手套闔上，讓另一側也黏上愛心的預留黏貼處。

⑧ 再次張開手套後，剛剛貼上的愛心就會站起來。

⑨ 最後用打洞機在手套上方打個洞，綁上金色細繩，這樣就能將手套卡吊掛在窗櫺上，或是當作聖誕樹掛飾囉！

滾媽的小提醒

雙面色紙的優點就是兩面各有不同的顏色，在使用上通常只需一張色紙就能做出變化，而不用再另外找其他顏色的色紙來搭配。當然，也可以用美術紙來做小手套，感覺也不一樣喔！

45 圓點貼 雪花窗花

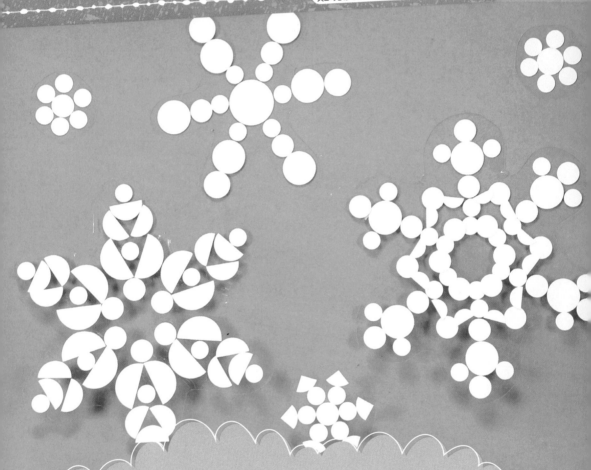

難易度指數：♠♠

聖誕節到了，除了做簡單的聖誕布置，
貼上雪花窗花更能增添冬日的聖誕氣息！
除了雪花剪紙，也可以利用圓點貼的
各種變化貼出多樣的雪花喔！

☐ 30 公厘白色圓點貼	☐ 博士膜
☐ 20 公厘白色圓點貼	☐ 白紙
☐ 15 公厘白色圓點貼	☐ 剪刀
☐ 12 公厘白色圓點貼	☐ 黑色簽字筆
☐ 10 公厘白色圓點貼	☐ 迴紋針 4 枚
☐ 8 公厘白色圓點貼	
☐ 5 公厘白色圓點貼	

① 先在白紙上描繪出3條又粗又明顯的交叉等分線（也可在網路上找雪花的圖案來描繪）。

② 博士膜背膠面朝上，用迴紋針將博士膜別在底圖上，將底圖的標線畫在博士膜的背膠上。

③ 拿出各種尺寸的白色圓點貼，依據標線貼在博士膜的透明膜上。

④ 可以先將圓點貼剪成半圓形來搭配。

⑤

大小不同的圓點貼，加上圓形與半圓形的搭配，可以變出好多不同的雪花圖案喔！

⑥

貼好雪花後，剪去四周多餘的博士膜。

⑦

撕下透明且具有黏性的博士膜。

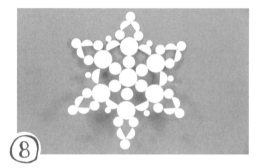

⑧

最後將雪花博士膜貼在窗戶上，圓點貼雪花窗花，完成！

你可以這樣玩

⭐1 若是小小孩要玩，建議可以先在博士膜的背膠畫上雪花圖案，使用較小的圓點貼，讓孩子依照圖案貼圓點會容易些，還能訓練他們的小肌肉與手眼協調能力喔！

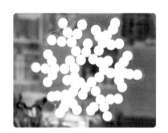

⭐2 再來就可以做大小圓的各種排列造型。

⭐3 比較熟練或大一些的孩子，就可以開始玩圓與半圓的交錯組合變化。

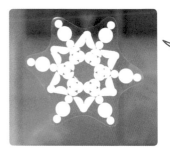

⭐4 最後可以玩混合使用1/4扇形、半圓與圓的進階版本，這個難度會高一些，需要多一點耐心。甚至還可以畫上圖案，變成不一樣的雪人或小天使窗花喔！

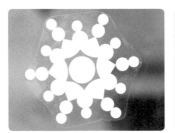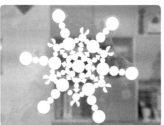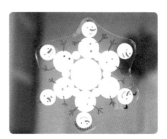

46 紙板聖誕樹

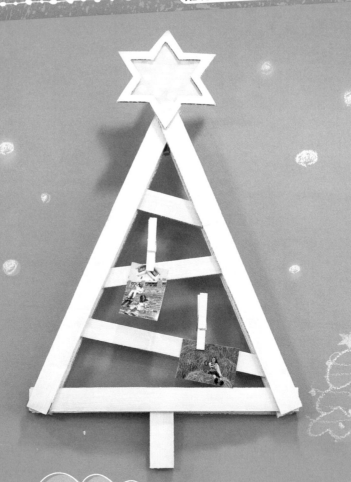

白色的紙板聖誕樹簡單俐落，
用曬衣夾夾起生活的點滴，
就是一整年滿滿的溫馨回憶啊！

材料 & 工具	☐ 瓦楞紙板：	☐ 霧面美術紙

材料 & 工具	
☐ 瓦楞紙板：	☐ 霧面美術紙
長 45 公分 × 寬 3 公分 8 條	☐ 白膠／熱熔膠
長 35 公分 × 寬 3 公分 4 條	☐ 白色壓克力顏料
長 10 公分 × 寬 3 公分 4 條	☐ 美工刀
長 20 公分 × 寬 3 公分 2 條	☐ 鐵尺
長 28 公分 × 寬 3 公分 2 條	
20 公分 × 20 公分 1 片	

① 將各個尺寸的長條瓦楞紙板塗上白膠後兩兩相黏。

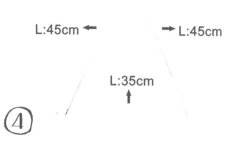

② 將所有紙板兩面都塗上白色壓克力顏料。

③ 在正方形紙板上畫上星星形狀後剪下，並塗上白色壓克力顏料。

L:45cm ← → L:45cm

L:35cm ↑

④ 用白膠把2條長45公分和1條長35公分的長條相黏成一個等腰三角形。

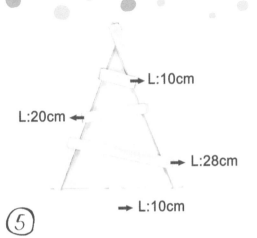

⑤

分別將長10公分、長20公分、長28公分和長10公分的紙板，由上而下黏在三角形紙板上。

⑥

把剩下的2條長45公分和1條長35公分的長條相黏成等腰三角形，再黏在步驟5上方。

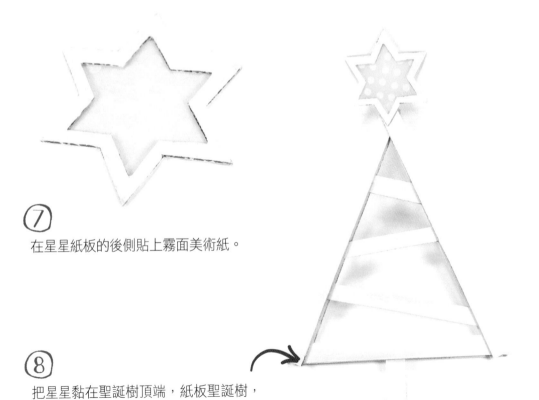

⑦

在星星紙板的後側貼上霧面美術紙。

⑧

把星星黏在聖誕樹頂端，紙板聖誕樹，完成！

1. 在切割紙板時，最好可以用鐵尺輔助，並在底下鋪設切割墊，以免刮傷桌面或地板。且使用美工刀時要小心，低年級以下的孩子最好請家長幫忙切割會比較安全。

2. 紙板聖誕樹沒有固定的尺寸，可依照需要適時調整，所以也可將原本的尺寸放大，做成一棵大的聖誕樹。除了利用瓦楞紙板，還可以利用冰棒棍做迷你的聖誕樹當吊飾也很可愛！

3. 建議可以用曬衣夾把照片夾在聖誕樹上，再加上閃閃發光的燈飾，更添聖誕樹的溫馨氣氛喔！

難易度指數：♠

利用各種尺寸、顏色不同的圓點貼，
就能變化出各種動物造型，
貼在紅包上更顯得喜氣洋洋！

☐ 紅包袋 1 個
☐ 30 公厘金色圓點貼
☐ 15 公厘金色圓點貼
☐ 12 公厘白色圓點貼
☐ 8 公厘白色圓點貼

☐ 金屬色簽字筆
☐ 黑色簽字筆

① 將30公厘金色圓點貼的兩側稍微往後摺向後面背膠。

② 再將這個扇形貼在紅包袋上，當作猴子的身體。

③ 接著在15公厘金色圓點貼上，貼上2個8公厘的白色圓點貼，當作猴子大大的耳朵。

④ 把這對大耳朵貼在另一張30公厘的金色圓點貼後面，再貼到老鼠身上。

⑤ 在30公厘的金色圓點貼上，貼上3張12公厘的白色圓點貼，當作猴子的臉。

⑥ 用黑色和金屬色簽字筆畫上五官與四肢、尾巴，完成。

滾媽的小提醒

製作小猴子的圓點貼並沒有一定的尺寸與形狀，可隨心所欲的更改替換，這樣更能貼出不同的造型和感覺，例如，可以把頭和身體都改用20mm的圓點貼，15mm圓點貼當臉，10mm圓點貼當耳朵，又是另一種不同的猴子造型喔！利用圓點的特性，圓點貼還能玩出可愛的小綿羊造型，加上簽字筆的描繪，是不是各個生動又可愛呢！

48 一張紙 做小燈籠

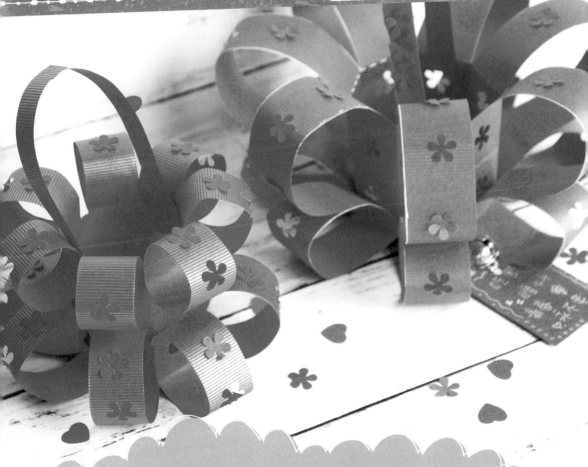

喜氣洋洋的小花燈，用一張紙就能完成，
還可以做出不同的造型，
做一個屬於自己的小花燈，
為家裡增添年味吧！

① 將A4紙橫放直向對摺，接著將對摺處轉到下側。

② 將對摺處往上摺約3公分後，再把整張紙攤開。

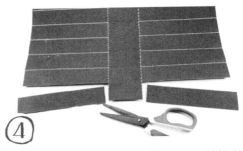

③ 接著橫向摺成8等分，展開後如上圖，中間是左右各預留3公分的部分。

④ 剪掉其中一端左右各一張紙條，並保留剪下的紙條。

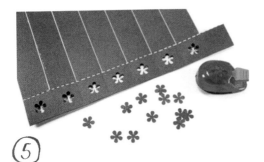

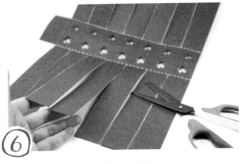

⑤ 中間3公分寬的位置可以用打洞器打洞，增加燈籠的透光性。

⑥ 接著剪開白色實線的部分。

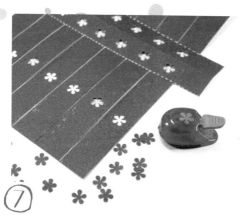

⑦ 可在剪開的長條上打洞,讓燈籠看起來更多變。

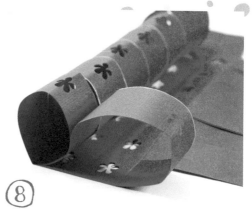

⑧ 剪開的長條可以隨意搭配黏貼,做出不同的造型。

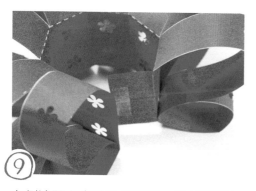

⑨ 在側邊預留處黏貼雙面膠,將紙張捲起黏合。

⑩ 將之前預留的一張紙條對摺剪半,黏成圖中的十字狀,並把四端往上摺。最後在中心打個洞,做成燈座。

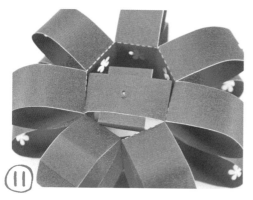

⑪ 將燈座黏在燈籠底部。

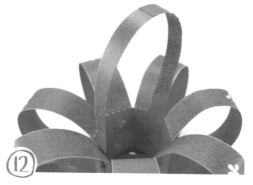

⑫ 剩下的一張紙條直向剪成一半相黏,並黏貼在燈籠上方當提把。

⑬ 將打洞器打下來的碎花，隨意貼在燈籠上裝飾。

⑭ 最後在底座放入LED燈籠燈，小燈籠就完成囉！

滾媽的小提醒

1. 其實紙張的大小並沒有限制，無論是A4、A5、A3，或是B5、B4，甚至更大的紙張都能依照這樣的方式來做紙燈籠。

2. 還可以在做好的燈座底下鑽洞穿入棉線，繫上小鈴鐺和祝福卡片，會更有年味喔！

49 紅包醒獅

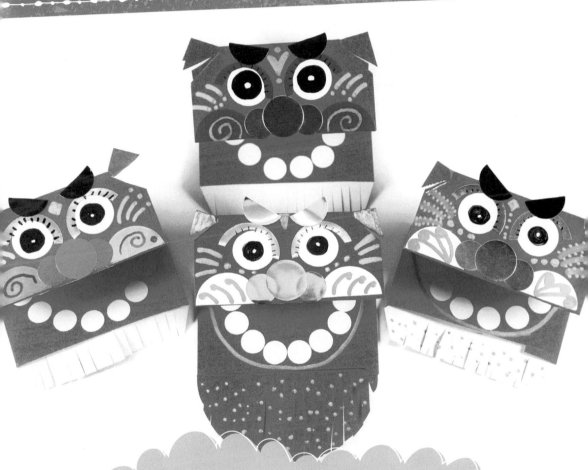

紅包袋除了裝壓歲錢外，還可以拿來舞獅？
沒錯！只要用圓點貼稍微裝飾，
超有精神又可愛的紅包醒獅就出現囉！

- [] 紅包袋 1 個
- [] 30 公厘圓點貼 2 枚
- [] 20 公厘圓點貼 4 枚
- [] 15 公厘圓點貼 2 枚
- [] 20 公厘白色圓點貼 2 枚
- [] 10 公厘白色圓點貼 16 枚

- [] 金屬色奇異筆
- [] 黑色簽字筆
- [] 剪刀

1

山摺線
2
山摺線
3
谷摺線
4

①

將紅包袋對摺再對摺，平分成4等分。紅包袋的反面朝上，封口朝下，3條平分線由上而下依序為：山摺線、山摺線、谷摺線。

②

將30公厘圓點貼從中剪成一半，貼在第二格下方兩側。接著再貼上2個15公厘的圓點貼。

③

再把1個20公厘圓點貼，貼在2個15公厘圓點貼的正中央，醒獅的鼻子就完成了。之後再在鼻子上方貼2個20公厘的白色圓點貼當成眼睛。

④

將另一張30公厘圓點貼對摺後，約留0.5公分的距離，剪下中間的半圓。此時圓點貼攤開後，會呈現一個中空的圓型。

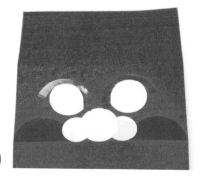

⑤ 把中空圓點貼剪成兩半，再分別貼在眼睛上方當成睫毛。

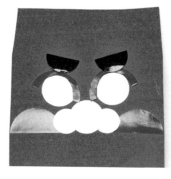

⑥ 再拿出20公厘圓點貼剪成一半，貼在睫毛上方當成眉毛。

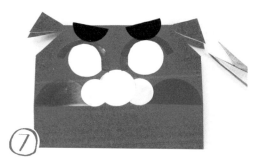

⑦ 將紅包袋第一格的部分往後摺後，在眉毛旁的兩角用剪刀分別剪出一個三角形，再用手輕輕往上翻，做出醒獅的耳朵。注意別把三角形剪斷喔！

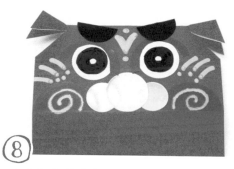

⑧ 拿出黑色簽字筆與金屬色奇異筆，畫出炯炯有神的大眼和漂亮的花紋吧！

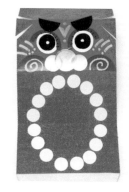

⑨ 紅包袋的第三、四格用10公厘圓點貼貼上一圈大大的牙齒。

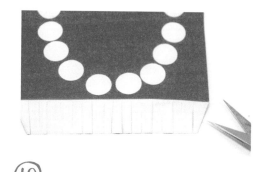

⑩ 將紅包袋的封口處剪成鬚鬚。

11 將紅包袋的第一格再往上翻，用剪刀剪出一個長約3公分、寬約2公分的缺口。

12 翻到背面，將第一格的缺口兩端用20公厘的圓點貼貼在第四格的上方。紅包醒獅，完成！

滾媽的小提醒

紅包醒獅所使用的圓點貼都沒有固定的顏色喔！使用金、銀兩色的圓點貼是因為它們貼在紅包上會比較明亮顯色，看起來也比較喜氣。建議小朋友們可以用其他的顏色互相搭配，創作出更多更特別的紅包醒獅喔！

50 鼠來寶紅包袋

難易度指數：♠ ♠

每年都可以把已經很喜氣洋洋的紅包袋
變得更可愛！只要幾張色紙並掌握動物的
臉型與五官特徵，就能變化出各種逗趣又可愛
的動物紅包，還可以當成手指偶玩呢！

<table>
<tr><td>材料 & 工具</td><td>□ 紅包袋 1 個</td><td>□ 圓規</td></tr>
</table>

材料 & 工具		
☐ 紅包袋 1 個		☐ 圓規
☐ 純色雙面色紙 1/2 張		☐ 剪刀
☐ 花色雙面色紙 1/2 張		☐ 雙面膠
☐ 8 公厘圓點貼（黑）2 張		
☐ 金屬色簽字筆		

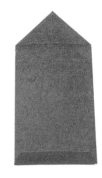

① 紅包袋反面且袋口朝下擺放，上方兩角往內摺成三角形，並用雙面膠固定。

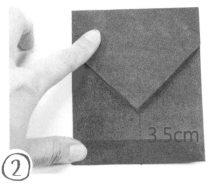

② 將三角形往下摺至距離袋口約3.5公分處。

③ 將上方兩角約1.5公分的地方往內摺後攤開。

④ 攤開後，再順著摺線往內摺。

⑤ 將上方兩角往內摺後會呈現圖示的模樣。

r=2cm

r=1.5cm

⑥ 在純色雙面色紙上畫上半徑2公分與半徑1.5公分的圓各2張。

⑦ 將小圓貼在大圓上後，再貼在步驟4內摺處。

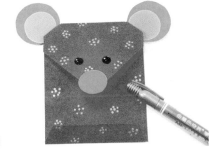

⑧ 大耳朵貼好後，再剪下半徑約1公分的圓貼在尖端處當鼻子，貼上8公厘的黑色圓點貼（也可以用畫的或自行剪貼）當眼睛，再用金屬簽字筆在老鼠身上畫上花紋點綴。

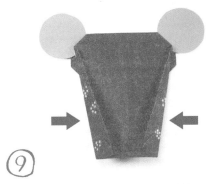

⑨ 翻到背面，將左右兩側往內斜摺。

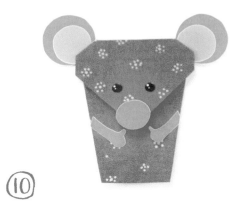

⑩ 翻回正面，在純色雙面色紙上畫上小手後剪下，並貼在老鼠身上。

谷摺線
山摺線
山摺線

⑪

用雙面膠將2條1/8長條的花色雙面色紙黏接在一起做成圍巾，繞過老鼠身體後再用雙面膠固定在老鼠身上。

⑫

將1/4張花色雙面色紙上方兩角往內摺，下方的紙則分成3等分，將①的部分往上摺，剩下②的部分往後摺，做成三角形的帽子。

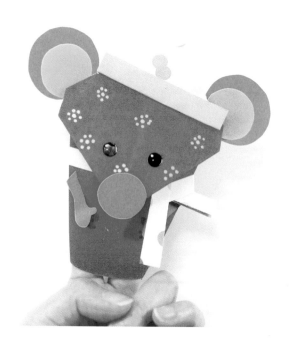

⑬

將帽子貼在老鼠頭上，鼠來寶紅包袋就完成囉！

製作時，記得將紅包袋口朝下，這樣比較方便放入壓歲錢。可愛的紅包袋還能拿來當手指偶喔！記住！製作動物紅包時，只要掌握好動物的臉形與五官特徵，就能依照上述步驟做出各種動物紅包手指偶。快來集結12生肖紅包吧！

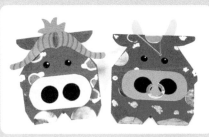
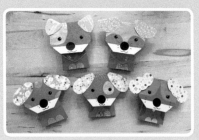

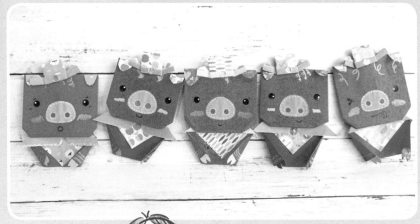

國家圖書館出版品預行編目資料

滾媽的創意手作百寶箱：讓孩子永遠不無聊的50個科
學玩具、美感遊戲、節慶小物全搜錄（內含4組親
子同樂紙模）/ 潘憶玲著. -- 初版. -- 臺北市：商周
出版：家庭傳媒城邦分公司發行, 2020.06
面；　公分. -- (商周教育館；36)
ISBN 978-986-477-848-5(平裝)

1.工藝美術 2.勞作 3.手工藝

964　　　　　　　　　　　　　　　　109006422

商周教育館36

滾媽的創意手作百寶箱：

讓孩子永遠不無聊的50個科學玩具、美感遊戲、節慶小物全搜錄（內含4組親子同樂紙模）

作　　　　者／潘憶玲（滾媽）
企 畫 選 書／羅珮芳
責 任 編 輯／羅珮芳

版　　　　權／吳亭儀、江欣瑜
行 銷 業 務／周佑潔、賴正祐、賴玉嵐
總 編 輯／黃靖卉
總 經 理／彭之琬
事業群總經理／黃淑貞
發 行 人／何飛鵬
法 律 顧 問／元禾法律事務所王子文律師
出　　　　版／商周出版
　　　　　　　台北市 104 民生東路二段 141 號 9 樓
　　　　　　　電話：(02) 25007008　傳真：(02)25007759
　　　　　　　E-mail：bwp.service@cite.com.tw
發　　　　行／英屬蓋曼群島商家庭傳媒股份有限公司城邦分公司
　　　　　　　台北市中山區民生東路二段 141 號 2 樓
　　　　　　　書虫客服服務專線：02-25007718；25007719
　　　　　　　服務時間：週一至週五上午 09:30-12:00；下午 13:30-17:00
　　　　　　　24 小時傳真專線：02-25001990；25001991
　　　　　　　劃撥帳號：19863813；戶名：書虫股份有限公司
　　　　　　　讀者服務信箱：service@readingclub.com.tw
　　　　　　　城邦讀書花園 www.cite.com.tw
香港發行所／城邦（香港）出版集團有限公司
　　　　　　　香港九龍九龍城土瓜灣道 86 號順聯工業大廈 6 樓 A 室　　E-MAIL：hkcite@biznetvigator.com
　　　　　　　電話：(852) 25086231　傳真：(852) 25789337
馬新發行所／城邦（馬新）出版集團【Cite (M) Sdn Bhd】
　　　　　　　41, Jalan Radin Anum, Bandar Baru Sri Petaling, 57000 Kuala Lumpur, Malaysia.
　　　　　　　電話：(603) 90563833　傳真：(603) 90576622　Email：services@cite.my

封 面 設 計／斐類設計工作室
排 版 設 計／林曉涵
內 頁 排 版／林曉涵
印　　　　刷／中原造像股份有限公司
經 銷 商／聯合發行股份有限公司
　　　　　　　新北市 231 新店區寶橋路 235 巷 6 弄 6 號 2 樓　電話：(02) 2917-8022　傳真：(02)2911-0053

■ 2020 年 6 月 2 日　　　　　　　　　　　　　　　　　　　Printed in Taiwan
■ 2023 年 12 月 13 日初版 2.7 刷

定價 390 元

城邦讀書花園
www.cite.com.tw

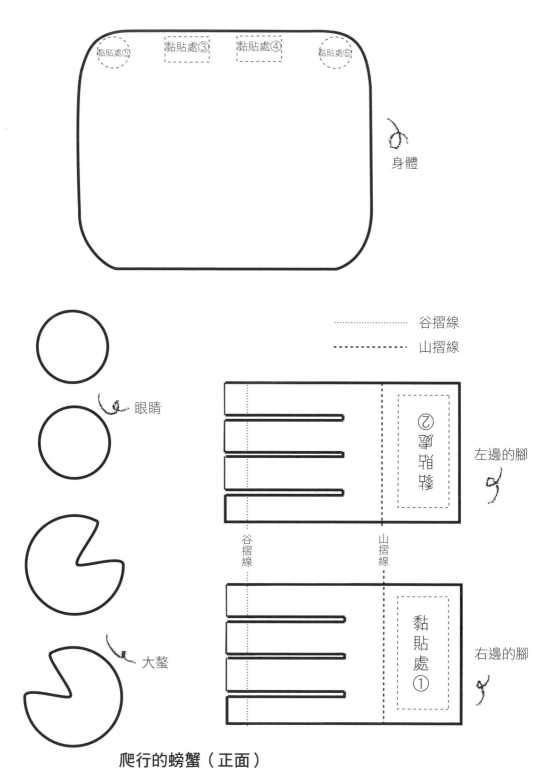

黏貼處⑤　黏貼處③　黏貼處④　黏貼處⑥

身體

................ 谷摺線

------------ 山摺線

眼睛

左邊的腳

大螯

右邊的腳

谷摺線　　　山摺線

黏貼處②

黏貼處①

爬行的螃蟹（正面）

*可以先幫小螃蟹塗上顏色，加上一些有趣的線條並畫上表情。
*再依實線部分剪下，按照順序黏貼。

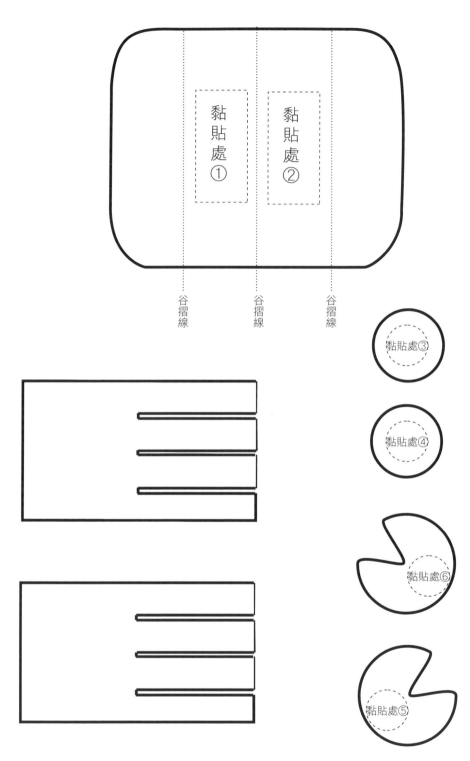

黏貼處①

黏貼處②

谷摺線

谷摺線

谷摺線

黏貼處③

黏貼處④

黏貼處⑥

黏貼處⑤

爬行的螃蟹（反面）

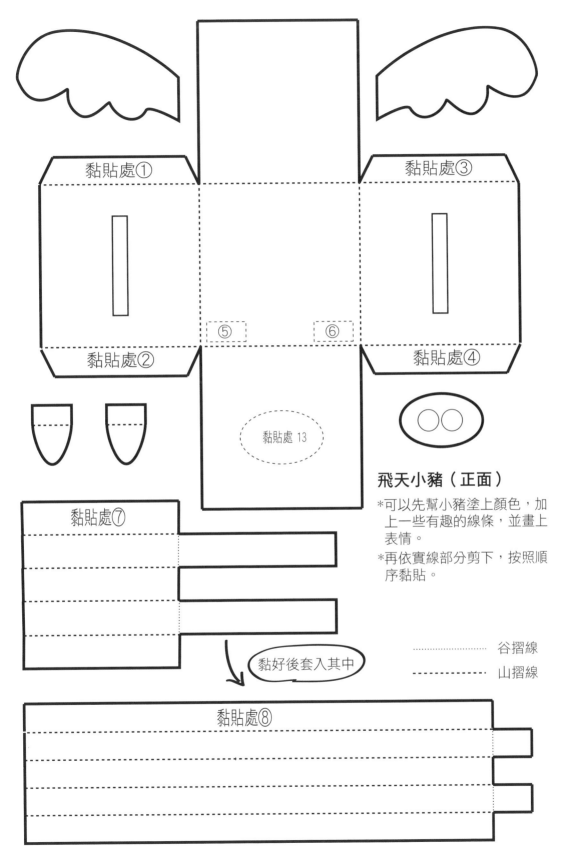

黏貼處①

黏貼處③

黏貼處②

黏貼處④

⑤

⑥

黏貼處 13

黏貼處⑦

黏好後套入其中

黏貼處⑧

飛天小豬（正面）

*可以先幫小豬塗上顏色，加
 上一些有趣的線條，並畫上
 表情。

*再依實線部分剪下，按照順
 序黏貼。

............... 谷摺線

- - - - - - - 山摺線

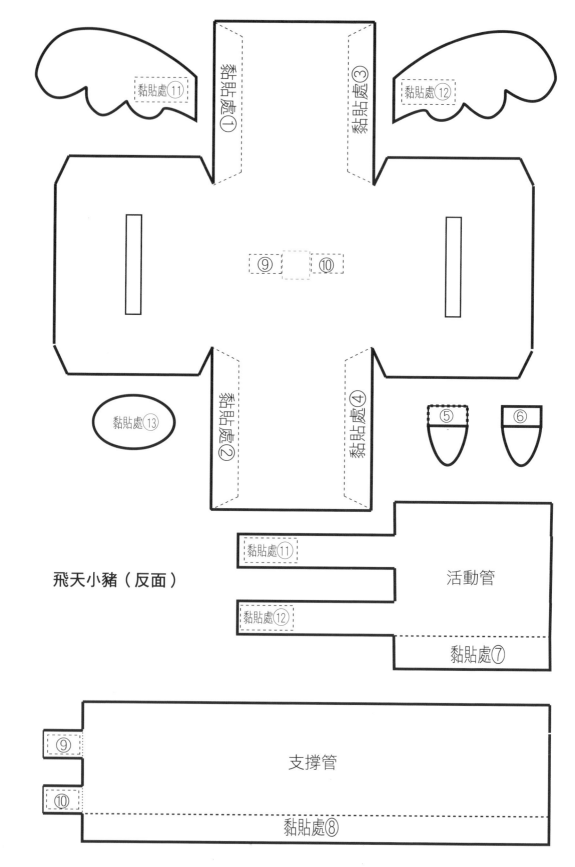

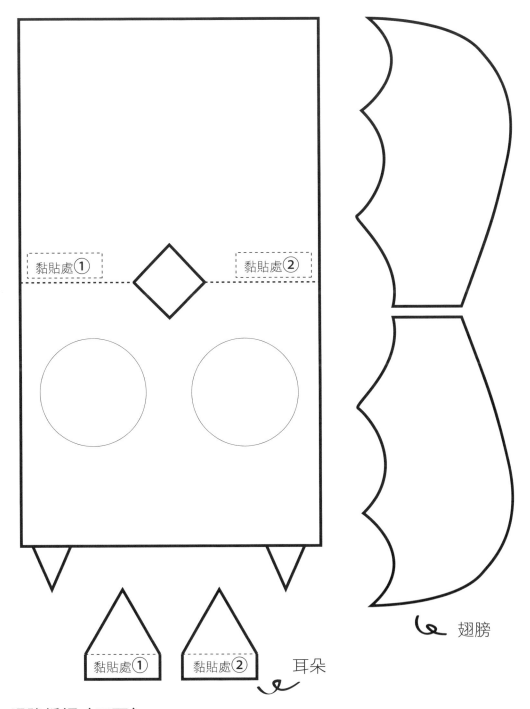

黏貼處①

黏貼處②

黏貼處①

黏貼處②

耳朵

翅膀

滑降蝙蝠（正面）

*可以先幫蝙蝠塗上顏色，並畫上眼睛、表情。
*再依實線部分剪下，按照順序黏貼。
*剪2段2.5cm的吸管貼在圖示的地方，並參考書中「滑降蝙蝠」的步驟與提醒。
*需準備吸管、棉線（中國結繩）、1/4（2分）螺母。

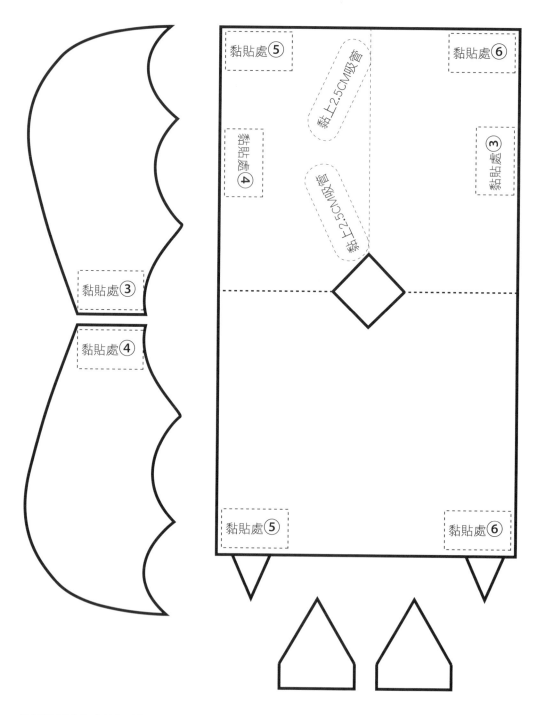

黏貼處 ③

黏貼處 ④

黏貼處 ⑤

黏上2.5CM吸管

黏貼處 ⑥

黏貼處 ④

黏貼處 ③

黏上2.5CM吸管

黏貼處 ⑤

黏貼處 ⑥

滑降蝙蝠（反面）

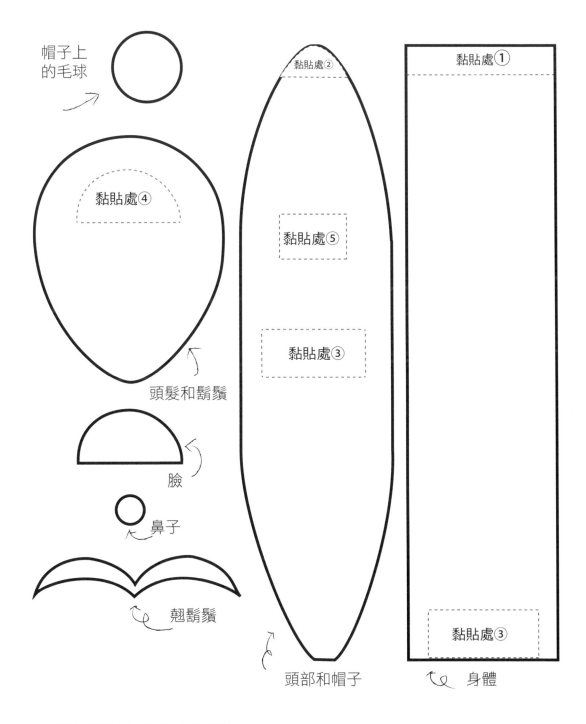

帽子上
的毛球

黏貼處④

頭髮和鬍鬚

臉

鼻子

翹鬍鬚

黏貼處②

黏貼處⑤

黏貼處③

頭部和帽子

黏貼處①

黏貼處③

身體

不倒聖誕老公公（正面）

*可以先幫聖誕老公公塗上顏色或畫上表情喔！
*再依實線部分剪下，按照順序黏貼。

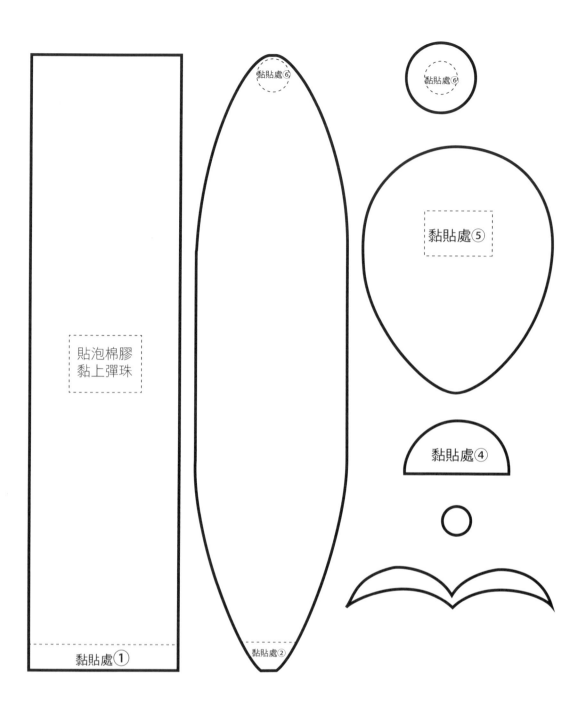

貼泡棉膠
黏上彈珠

黏貼處⑥

黏貼處⑥

黏貼處⑤

黏貼處④

黏貼處①

黏貼處②

不倒聖誕老公公（反面）

讀者回函卡

線上版讀者回函卡

感謝您購買我們出版的書籍！請費心填寫此回函卡，我們將不定期寄上城邦集團最新的出版訊息。

姓名：＿＿＿＿＿＿＿＿＿＿＿＿＿＿＿＿＿ 性別：□男 □女

生日：西元＿＿＿＿＿＿年＿＿＿＿＿＿月＿＿＿＿＿＿日

地址：＿＿＿＿＿＿＿＿＿＿＿＿＿＿＿＿＿＿＿

聯絡電話：＿＿＿＿＿＿＿＿＿ 傳真：＿＿＿＿＿＿＿＿＿

E-mail：

學歷：□ 1. 小學 □ 2. 國中 □ 3. 高中 □ 4. 大學 □ 5. 研究所以上

職業：□ 1. 學生 □ 2. 軍公教 □ 3. 服務 □ 4. 金融 □ 5. 製造 □ 6. 資訊

□ 7. 傳播 □ 8. 自由業 □ 9. 農漁牧 □ 10. 家管 □ 11. 退休

□ 12. 其他＿＿＿＿＿＿＿＿＿＿＿

您從何種方式得知本書消息？

□ 1. 書店 □ 2. 網路 □ 3. 報紙 □ 4. 雜誌 □ 5. 廣播 □ 6. 電視

□ 7. 親友推薦 □ 8. 其他＿＿＿＿＿＿＿＿＿

您通常以何種方式購書？

□ 1. 書店 □ 2. 網路 □ 3. 傳真訂購 □ 4. 郵局劃撥 □ 5. 其他＿＿＿

您喜歡閱讀那些類別的書籍？

□ 1. 財經商業 □ 2. 自然科學 □ 3. 歷史 □ 4. 法律 □ 5. 文學

□ 6. 休閒旅遊 □ 7. 小說 □ 8. 人物傳記 □ 9. 生活、勵志 □ 10. 其他

對我們的建議：＿＿＿＿＿＿＿＿＿＿＿＿＿＿＿＿＿＿＿

＿＿＿＿＿＿＿＿＿＿＿＿＿＿＿＿＿＿＿＿＿＿＿＿＿

＿＿＿＿＿＿＿＿＿＿＿＿＿＿＿＿＿＿＿＿＿＿＿＿＿